SHIGEO
FUKUDA

福田繁雄設計才遊記

福田繁雄 著

磐築創意

描述唐三藏一行人往西天取經的奇書─西遊記，是我幼年時代至今〈勇氣百倍：遊氣萬倍〉座右銘的參考書。孫悟空（猴齊天）的如意金箍棒雖然是自身防禦武器，但在不必要時可以將它變成像針那麼小而放入耳朵，這等於是現代的小型化設計技術，孫悟空用觔斗雲在天際輕易遨遊十萬八千里，這等於中國發射上太空的神舟六號，也就是現代的火箭，然後，他有時從雲的顏色或風的氣味察覺妖怪後再加以迎擊，這等於從眾多設計必要條件中挖掘出概念，然後再以創意將它完成，這也是在設計上毫無瑕疵的創作方式。唐三藏所流傳的『大唐西遊記』中的敦煌莫高窟407窟壁畫（三兔飛天），那是以三隻兔子的耳朵相連結形成三角形來表現生死間（輪迴），這是一幅不可思議的圖像傑作，是Trick Art的原點。我在安西榆林窟3窟內和猿猴的孫悟空與三藏法師相面對，然後在2007年從上海飛往泉州市，並在開元寺西塔四層石壁與孫悟空再次會面。這就像是在困難的現代創作生活中重疊著孫悟空的〈智〉和〈才〉而完成如拼圖般的趣味。 不管怎樣，唐三藏的西天取經和我的設計人生，無論何時何地總是相疊相遇在一起。

對！我就是屬猴的！

福田繁雄

2008年2月誕生日

目 次

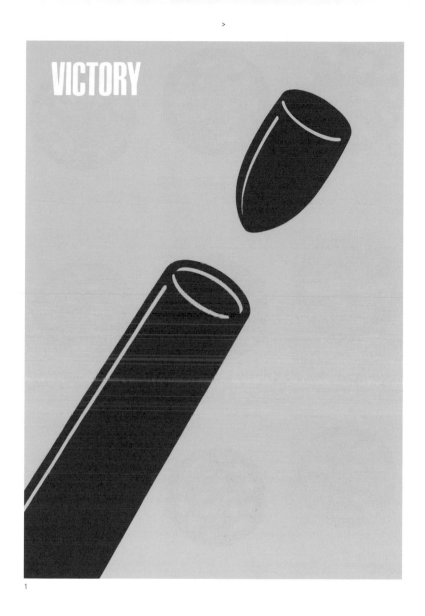

1

1〈VICTORY（戰勝30週年紀念）〉1975

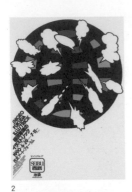

2

3

4

5

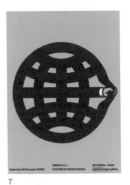

6

7

8

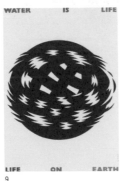

9

2〈福田繁雄的ILLUSTRICK〉1990
3〈和平海報展〉1985
4〈福田繁雄的ILLUSTRICK〉1990
5〈HIROSHIMA APPEALS〉1985

6〈福田繁雄的海報〉1982
7〈福田繁雄的海報〉1982
8〈東京ILLUSTRATOR's　SOCIETY〉1992
9〈JAGDA「水」展〉1989

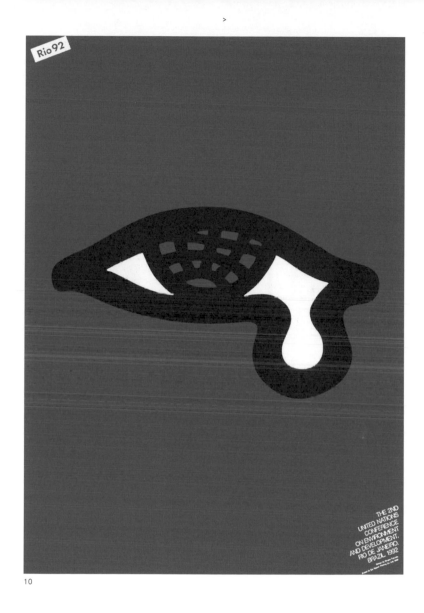

10〈第2回環境與開發相關聯合國會議〉1992

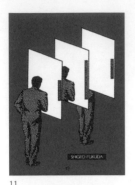

11

12

13

14

15

16

17

18

11〈FUKUDA C'EST FOU 福田繁雄展〉1991
12〈FUKUDA C'EST FOU 福田繁雄展〉1991
13〈FUKUDA C'EST FOU 福田繁雄展〉1991
14〈FUKUDA C'EST FOU 福田繁雄展〉1991

15〈FUKUDA C'EST FOU 福田繁雄展〉1991
16〈日本IBM DOS/V Power Forum〉1991
17〈AIDEX福田繁雄 遊氣的TRICK館〉1992
18〈Ecology：繪心知軌跡・福田繁雄展〉1992

19

20

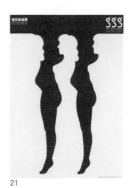

21

22

23

24

25

26

19〈福田繁雄遊氣百倍博展〉1988
20〈Creator's Year Plate展〉1991
21〈福田繁雄展〉1986
22〈LOOK 1展12人的Artist〉1984

23〈福田繁雄展 EARTHLING〉2003
24〈SHIGEO FUKUDA IMAGES OF ILLUSION〉1984
25〈AGI〉1984
26〈SHIGEO FUKUDA IMAGES OF ILLUSION〉1984

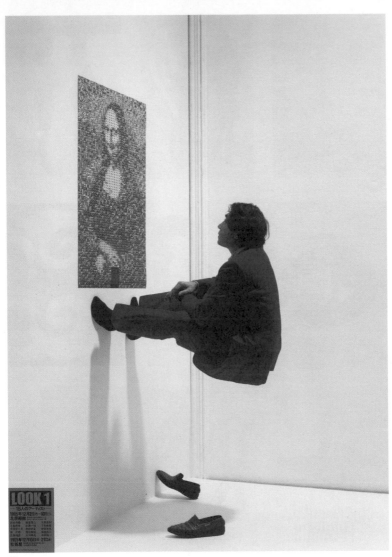

27

27〈LOOK 1展15人的Artist〉1984

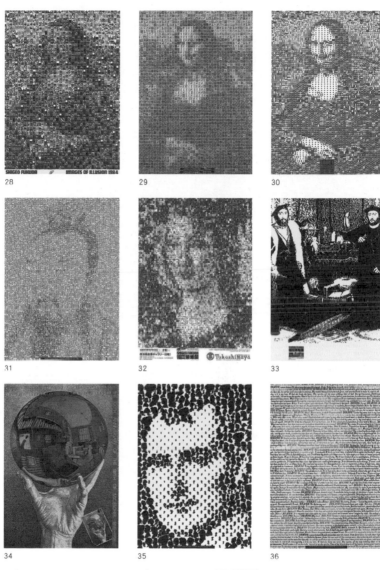

28 〈SHIGEO FUKUDA IMAGES OF ILLUSION〉1984
29 〈JAPON-JOCONDF〉1989
30 〈LOOK 1展12人的Artist〉1984
31 〈福田繁雄（FACE）展〉1987
32 〈Ecology：繪心知軌跡・福田繁雄展〉1992

33 〈福田繁雄展〉1986
34 〈M.C. Escher誕生100年〉1998
35 〈福田繁雄（FACE）展〉1987
36 〈福田繁雄（FACE）展〉1987

37

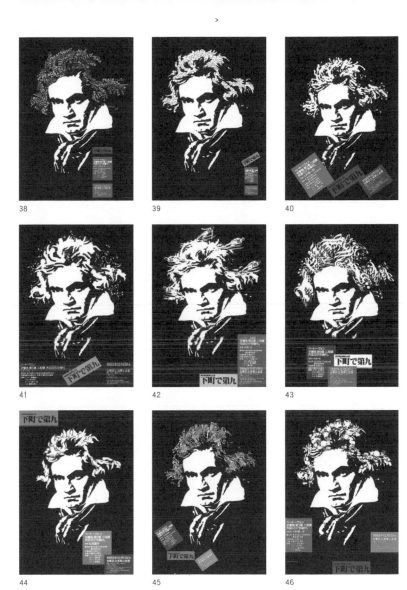

38　　　　　　　　　　　39　　　　　　　　　　　40

41　　　　　　　　　　　42　　　　　　　　　　　43

44　　　　　　　　　　　45　　　　　　　　　　　46

37〈遊悠YOU福田繁雄立體造型展〉1993　　　42〈第6回台東第九公演 下町第九〉1986
38〈第25回台東第九公演 下町第九〉2005　　43〈第7回台東第九公演 下町第九〉1987
39〈第24回台東第九公演 下町第九〉2004　　44〈第9回台東第九公演 下町第九〉1989
40〈10週年紀念台東第九公演 下町第九〉1990　45〈第26回台東第九公演 下町第九〉2006
41〈第5回台東第九公演 下町第九〉1985　　　46〈第18回台東第九公演 下町第九〉1998

47

48

49

50

51

52

47〈國際交流基金映畫祭 追求南亞名作〉1982
48〈福田繁雄海報展（SUPPORTER）〉1997
49〈世界遺產・THE WORLD HERITAGE〉1997

50〈國際笑海報SHOW〉1999
51〈第14回全國SPORTS RECREATION祭〉2001
52〈刑務所國際性人權監視〉1992

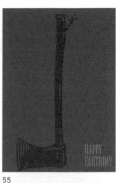

53　　　　　　　54　　　　　　　55

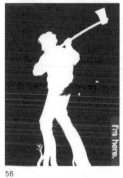

56　　　　　　　57　　　　　　　58

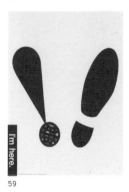

59　　　　　　　60　　　　　　　61

53〈SOS AIDS〉1993
54〈第2回環境與開發相關聯合國會議〉1992
55〈HAPPY EARTHDAY〉1982
56〈和平與環境海報展 I'm here〉1993
57〈Hiroshima-Nagasaki 50〉1995

58〈JAGDA海報展 Water For Life〉2005
59〈和平與環境海報展 I'm here〉1992
60〈戰爭反對〉1984
61〈AMNESTY〉1980

62

62〈法國革命200年祭〉1989

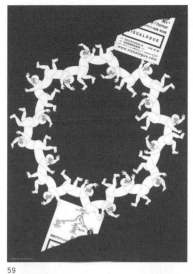

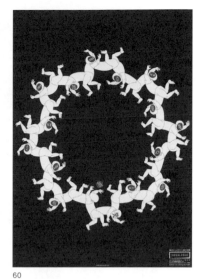

59 60

59 60

63〈世界GRAPHIC DESIGN會議‧名古屋展〉2003
64〈世界GRAPHIC DESIGN會議‧名古屋展〉2003
65〈EXPO 2005 AICHI, JAPAN 宣傳海報展〉2003
66〈福田繁雄展〉2006

67 〈DNP GRAPHIC DESIGN ARCHIVE設立展〉2000
68 〈福田繁雄海報展〉1994
69 〈費家洛婚禮〉1981
70 〈第19回Monterey Jazz Festival〉1985
71 〈福田繁雄海報展（澳門）〉2003

72 〈寫樂參上200年紀念展〉1994
73 〈淺草歌劇之夕〉1983
74 〈日本海報展〉1994
75 〈日本Flower Design大賞〉2003

76

77

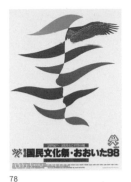
78

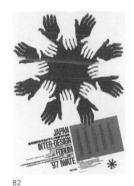
79

80

81

82

83

84

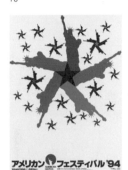

76「第5回國民文化祭・愛媛90〉1990
77「生命活力天王寺博〉1987
78「第13回國民文化祭・大分98〉1998
79「第6回國民文化祭・千葉91〉1991
80「第9回國民文化祭・三重94〉1994

81「American Festival '94〉1994
82〈第18回日本文化設計會議'97岩手〉1997
83〈電影中的明星們（美國電影週）〉1994
84〈'89海與島博覽會・廣島〉1989

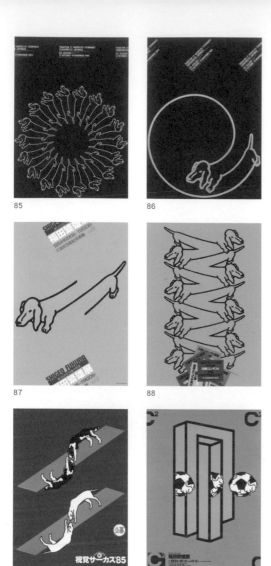

85

86

87

88

89

90

85〈傳統與現代技術 日本平面設計師12人展〉1984　　88〈三菱Direct製版印刷競賽〉1985
86〈傳統與現代技術 日本平面設計師12人展〉1984　　89〈視覺馬戲團'85〉1985
87〈福田繁雄展 遊MORE形象的世界〉1984　　　　90〈福田繁雄展〉1994

91 　 92 　 93

94 　 95 　 96

97

91〈世界自然保護基金・WWF〉1997
92〈福田繁雄150海報展（波瀾）〉1995
93〈恐龍博覽會・福井2000〉2000
94〈Think Japan展〉1987

95〈Think Japan展〉1987
96〈Think Japan展〉1987
97〈絲路之風・水・人展〉2006

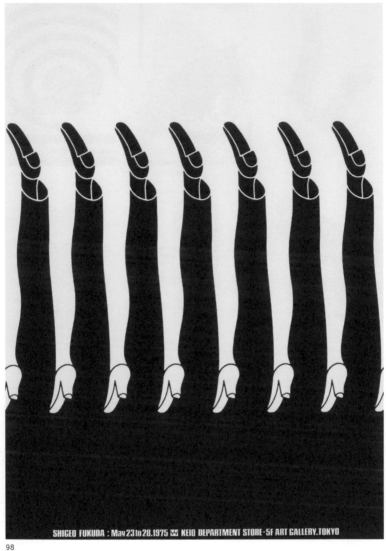

SHIGEO FUKUDA : May 23 to 28.1975 ☒ KEIO DEPARTMENT STORE·5F ART GALLERY.TOKYO

98

98〈福田繁雄展〉1975

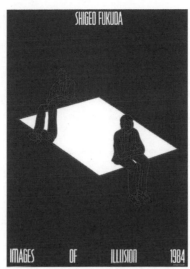

99

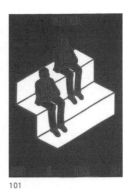

101

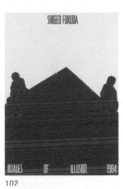

102

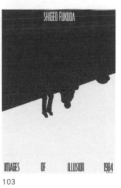

100

103

99-103〈SHIGEO FUKUDA IMAGES OF ILLUSION〉1984

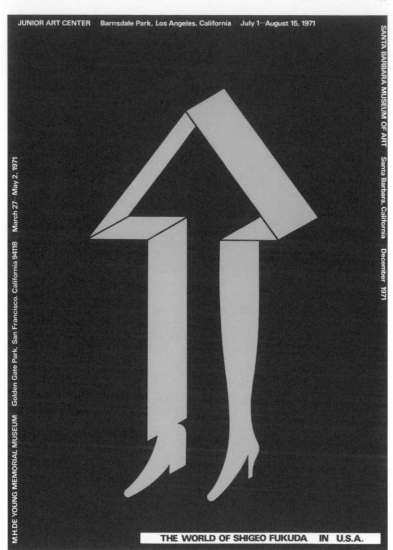

JUNIOR ART CENTER Barnsdale Park, Los Angeles, California July 1—August 15, 1971

SANTA BARBARA MUSEUM OF ART Santa Barbara, California December 1971

M.H.DE YOUNG MEMORIAL MUSEUM Golden Gate Park, San Francisco, California 94118 March 27 - May 2, 1971

THE WORLD OF SHIGEO FUKUDA IN U.S.A.

104

104〈福田繁雄世界展（美國）〉1971

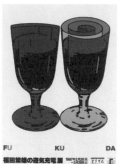

105

106

107

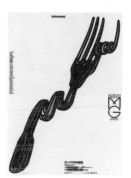

108

110

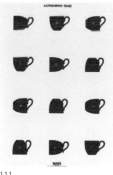

111

112

113

105〈福田繁雄遊氣充電展〉1987
106〈福田繁雄講演會〉1994
107〈環境污染〉1973
108〈TABLE35 大饗宴展〉1992
109〈筑波科學博'85咖啡館〉1984

110〈AGI〉2006
111〈MORISAWA〉1993
112〈福田繁雄PRISM展〉1994
113〈第5回TRICK ART競賽〉2001

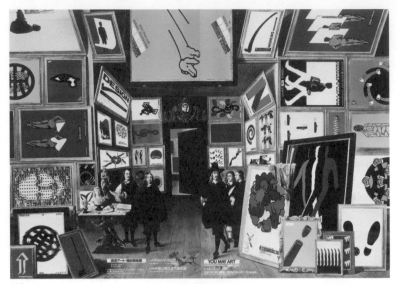

114

114〈遊迷ART・福田繁雄展〉1995

115

116

117

115 〈SHIGEO FUKUDA IN USA〉2001
116 〈SHIGEO FUKUDA IN USA〉2001
117 〈SHIGEO FUKUDA IN USA〉2001

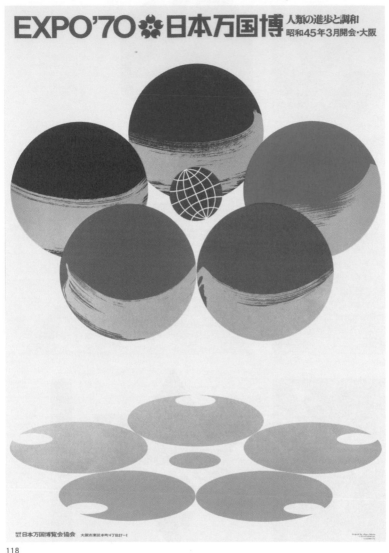

118

118〈EXPO'70・日本萬國博〉1970

提倡設計上的「遊樂心」

日本在戰後經濟高度成長期的產業活性化、消費擴張、生活樣式歐美化當中，很多都是在追求一種合理化且具機能性的生活環境，然後，再以追上並超越歐美生活水準為口號認真工作，於是就產生60與70年代的急速發展，而80年代又再更加快速度。

以數值呈現的經濟和社會生活裡，不知不覺中，在民眾自認具有中產階級以上的這種意識下，於是便產生置身於世界最高生活水準的這種錯覺。在這個半世紀，連視覺傳達設計的發展也都非常驚人，而日本的設計百花撩亂，甚至產生有那麼多種類和多樣化嗎？這種想法，而不斷發展的經濟活動和與日俱進的印刷技術也相互呼應著，彷彿就像是花朵盛開一般。

從戰前到戰後，從為了日本設計界活性化與發展而留下偉大功績的龜倉雄策、早川良雄開始，以下一個世代而言，接下來就是田中一光、永井一正、福田繁雄、橫尾忠則等，這些極具個性的設計師一個接著一個出現，他們都是透過獨自的感性與行動來形成個人世界觀，而日本平面設計的黃金時代於是就這樣被建構出來。

在那樣的時代中，總是提倡設計「遊樂心」的是福田繁雄。人從經濟活動開始，在生活中的各種行為如果沒有「遊樂心」的話，交流將不復在且終將會破滅。「汽車的方向盤也是這樣，為了要安全奔馳，方向盤如果沒有「遊樂（ASOBI）」（譯註：在日文中，ASOBI除了遊樂之外，另有機械與機械連結部分的緩衝之意）就會發生危險吧！

福田他對「遊樂心」做了這麼簡單的說明。然後對其重要性，他強調「遊樂心即是文化」，又說道一個國家對「遊樂心」是如何看待的？這可以用來衡量該國在文化上的質。

在日本，人們總是認為勤勉正直且極力排除遊玩和徒勞是一種美德，在某種意味下，「遊樂心」被認為是一種罪惡，就算是戰後，和現在相比，日本人對「遊樂心」這個用語還是有偏見並且排斥著。從那種時代開始，福田他就在設計中投入「遊樂心」感覺。從找不到給小孩子玩的玩具然後自己製作玩具和繪本開始，延伸到店鋪以及戶外視覺環境形塑，然後從小委託案到紀念性建造物為止，在各式各樣的立體造形或書籍設計中，以及連海報也是，所有媒材都融入了福田流的「遊樂心」。

在設計這道料理手法中，所謂「遊樂心」這種調味料已經無法欠缺，而在走過這半世紀間的日本人生活中，現在，每一個人都理所當然似的用著它。在我們身邊，只要稍微注意一下，就會發現許多有趣的食器和Ｔ恤、內藏好玩機關的商品、不能夠使用的道具、具有和所見不同機能的道具等，這些都是可以帶給我們愉快感覺的器物。像這樣，福田他提倡且實踐具有「遊樂心」的作品或加入「遊樂心」機關的器物等，將這些被其他眾多設計師或畫家、雕刻家等藝術家忽略，或者是不正眼看待的設計領域的「剩餘的」，是以一種堅信的意念持續至今。然後，現在那種「剩餘的」帶來了豐碩的果實，而我們也培養出具有溫潤生活的感性，這可說是讓生活歡樂的技術得以滲透也不為過吧！

世界設計交流的橋樑

1960年，福田繁雄在日本首度舉辦的世界設計會議中，遇到以

演講者身分參加的義大利人Bruno Munari，之後他就醉心在Munari的設計以及對創造的哲學裡，福田並將他當作是指引自己設計目標而加以景仰的心靈導師，Munari的設計富含機智、幽默與諷刺，而且並非由深奧的設計理論構成。

福田認為，假設有一種對人們情感產生影響的事物，就算是在喜、怒、哀、樂等情緒中，除了理論與道理之外，直接訴求視覺才是最重要的，而且是要對正向情感產生作用，這才是視覺傳達設計應有的樣貌！他以這種想法貫徹實踐至今。

福田持續給予日本設計界影響的是「遊樂心」這個要素。其發想的奇特性已打破既有樣式與概念，例如思考視線在移動或固定下能夠看到和看不到甚麼？他總是逆向思考並且重新審視、思考常識，然後再自己做做看，這就是福田流設計的常用手法。

福田除了國內，在國外的演講、審查、工作營的舉辦等都毫不保留地公開自己的設計哲學。應該沒有人像他這樣經常出國，護照裡面盡是出入國章。無論是在大學的演講或開課、設計會議的與談者、國際海報設計競賽審查委員等，他總是非常忙碌。

除了毫不隱藏讓我們看見他腦內眾多抽屜中的內容之外，他遊走國內外各地所帶回來的物品，不管是以前的或新的，從玩具到食器、衣服…等，像是這是有趣的！這是好笑的！這是不可思議的！這種旅遊中的伴手禮，還有，畫在建築上的騙人畫或是幽默性的雕刻…等，將無窮的狡詐事物捕捉進相機裡，然後將那種趣味和歡樂混合當時遇見的插曲呈現在我們面前，那就像是一個不可思議，趣味愉快事物的「遊樂心」傳道師。

就算到了海外，福田的身邊總是聚集了人群要求簽名，然後他也很快的留下男性和女性大腿插畫式的簽名。世界上有多少人擁有

福田的這種簽名呢？或許和設計相關的人沒有一位像福田那樣是國際知名、作品有名且實際在做交流的吧！

　　海外的設計情事立刻地介紹給我們知道，還有將日本的設計介紹給海外，他以這種逮到機會就積極動作的作為引起設計風潮，然後將自己定位成是世界中的設計交流橋樑角色。

觀察・素描的重要性

　　擁有如此旺盛的好奇心並支撐充滿精力活動的究竟是甚麼？這就連熟悉福田的友人都總是覺得不可思議，不管怎樣，簡單的說就是天性、天賦和才能吧！不這麼說的話，似乎就無法證明他那和一般人不同層次的行動力。

　　現在（譯註：時間為此書日本原文版的出版年份2008年），福田76歲，在普通情況下，應該是享受著隱居生活的年紀吧！但是，福田現在仍在工作，他目前擔任被認為是世界上最大規模的設計團體，會員總數達2,600人的「日本平面設計師協會」會長一職，他持續展望協會未來並盡他舵手的責任。然後，以現役設計師的美術館而言，在福田的避難所，同時也是他度過多愁善感青少年時期的母親故鄉—岩手縣二戶市創建了福田繁雄設計館。此外，在台灣台南福田繁雄設計藝術館的前庭，設置了他最新創作高達6公尺的立體造形，這在去年（譯註：2007年）11月才剛開館而已。

　　福田是一個這麼忙碌的國際人和持續活躍在第一線的設計師，但是，他卻沒有設計事務所、接案子的助手或營業工作人員。各式各樣從承接工作的電話來往、設計原稿的製作到進度管理為止，全都是由福田自己一手包辦。問他何時和為什麼不請個工作助手？他回答「這麼有趣的事為什麼要假手他人呢？太浪費了，自己要快樂

才行啊」。

現在是用電腦就能夠簡單做好所有設計準備工作的時代，但是不管它速度有多快，工具究竟是工具，那要怎樣才能靈活運用工具呢？他說在於使用者的感性和天天鍛鍊而得的技巧。福田現在還在用鉛筆、直尺、鴨嘴筆工作，然後在描繪形體的時候，他說一定會看著對象描繪，是從素描開始進行的。有一些必須拿著鉛筆才會看見的東西，所以不管是多麼簡單的形體，要透過肉眼觀察不要怠惰，而這種觀察，正是福田最重視的事情吧！觀察自然，觀察社會，觀察人們，之後那些事物的本質，似乎看的見又看不見的曖昧情形才能夠明確清楚地看到，然後再以明快的視覺語言呈現在世人眼前，他在以設計學生為對象的設計營中，總是會提到這種觀察、素描的重要性。

向世界誇耀的日本福田繁雄

「看的見」、「看不見」又或是「看起來像是」……等，福田把眼光投向這種「看的見」的不可思議，然後注視在人類視覺的扭曲或認知的曖昧性上，他利用視覺把戲創作出相當多作品。就利用錯視的創作者來說，M.C. Escher是其中一位，他專門利用圖地關係的相互反轉，或思考著在三度空間不可能出現的鏡像、新透視法圖形等，藉以描繪出在現實中不可能出現的空間，而Escher是福田醉心於Trick art而景仰的大師。福田將Escher創作的「Belvedere」（p71-40）、「Waterfall」（p70-39）試著以三次元立體方式實做出來，那是現實中的不可能但看起來像是存在的作品。此外，福田還有從某個視點觀看是某種形體，但改變視點後卻變成另一種形體的作品，這似乎是他從圓錐體由上面看是圓形，但由側面看是三角形所得到

的發想，然後也有控制影子或鏡像的作品，以上這些把戲都是在固定視點下實現的。福田他明確地說「人對於無法想像的東西，除了做不出來之外也不去相信」，確實，在腦中無法想像的事物無論再怎麼努力也畫不出來和做出來，但如果是站在某個視點觀看的話，這又另當別論了。這雖然不是哥倫布的蛋，但福田他注意到這件事，然後認真做後在眾人面前公開，世界就是感歎於他這種實踐能力並毫不保留地給予讚賞。

誇耀於世界的日本平面設計師福田繁雄。他廣為人知的契機是獲得波蘭華沙國際海報雙年展金賞，以及砲彈反過來飛向大砲，在戰勝30周年紀念海報競賽中得到最優秀賞的「VICTORY」（p9-1）吧！福田仰慕的另一位大師應該是Paul Rand，那是一位被福田作品吸引並促成他在美國IBM藝廊開個展的人物，然後他也曾在福田以前出版的作品集中寫序。Paul Rand對福田的多樣化才能贈與讚辭，然後連同歷史上眾多大藝術家的分析與介紹下，對福田有著相當高的評價。福田他懷念地回想起Paul Rand的同夥曾經用一種近乎忌妒的方式說到，Paul Rand在一般情形下很少會像這樣為人寫序和邀請到自己工房中，這是一件很特別的事。

對福田來說，他總是有抱著憧憬和以他們為目標前進的人，像是小時候很會畫漫畫的哥哥，在學生時代是時事漫畫家，在藝大畢業後是Munari，Paul Rand、Escher、Arcimboldo、寫樂…這些人吧！那種傾倒情形雖然極為明顯，但將它當作靈感來源，卻是任誰都沒想到過的，福田就以他獨有的嶄新視點想法來展開創作。他總是這麼說，創作者最重要的是不去模仿他人，這說起來容易，但實行起來卻非常困難。而一直站在這個信念上進行創作，正是福田是福田繁雄且持續至今的緣由。

推不開的話就拉拉看

　　如果是有造訪過福田繁雄家裡的人，就應該知道有些是要讓訪客吃驚的佈置吧！玄關的入口有點往右邊傾斜，而正面的白色大門放在縱深很深的位置，但是，仔細看的話，就是看起來是那樣而已，實際上走進去靠近一點，頭就好像會撞到天花板（p139），想找出原因往側面看，就會看到驚訝的自己在鏡子裡面，等到冷靜下來，會發現牆壁上有門和對講機而安心。像這樣，第一次去福田家的人會感受到它玄關詭計的樂趣。就算是他以前的家也一樣，打開玄關的門就是牆壁，正在不知所措時旁邊的牆壁就會打開，然後要迎接你的家人才會出現，就是這樣的機關，無論何時、何地都會有福田流的遊樂心。

　　常聽到「推不開的話就拉拉看」這種說法，這似乎是福田繁雄常會講的話，也就是說，在沒有靈感時就不要一直鑽牛角尖，然後換個角度思考看看的意思。這是一種理所當然的想法，但就算知道卻無法實踐，這是我輩凡人常有的事。然後，拉拉看之後還不行的話，那就由右向左，或由上到下的不停轉換想法，這就是福田繁雄！他總是深入觀察我們因為模糊而不斷錯過的細微事物，然後從中引導出任誰都無法打開的那扇門。

　　生活中有趣的事、奇怪的事、詭怪或幽默的機關、錯覺、錯視、看得到的東西讓它看不到、看不到的東西讓它看得到...等，福田他總是抱著這些各式各樣的想法在搞怪，他針對無聊的時間、空間、日常生活、社會、人群、甚至是自己去動手腳，是對大家認為理所當然的事進行一種新的視角與想法的提案。

　　以下是發生在2000年淡路花博的插曲。因為主會場前面高速公路高架橋的橋腳不怎麼好看，所以主辦單位對這種景觀很傷腦筋的

想要做些什麼，說得極端一些，就是想要讓眼前那些鐵塊消失的要求，於是，他們選中了福田，想說只要是福田就會讓它消失給我們看，是魔術？戲法？集體催眠？也就是該怎麼做才能讓橋腳消失這樣的事。像是一休和尚「不能從此橋過」的機智般，那就光明正大的走正中央！這雖然有點不太一樣，但福田他提出了這個近似古怪的解決方案。內容是在橋腳鋼筋處設置一些看似停在那裡的甲蟲和蝸牛，然後從花博會場這邊用固定望遠鏡找尋它們這種做法。很多看展的民眾排隊用望遠鏡尋找，在看到了！看到了！的喜悅下，人們就逐漸對那些橋腳的無機造形物不再注意，就是這麼一回事。一般來說，這會讓人覺得很怪而加以拒絕，所以接受這個機智性解決方案的委託者當然很棒，但是，對於認真面對問題的福田的才智，人們總是毫不吝嗇的給與讚賞。

這本書的書名是才遊記，而福田繁雄正像是西遊記裡的孫悟空般，從岩石中蹦出，東奔西走，乘著觔斗雲，揮舞著藏在耳內的金箍棒，以七十二變法術迎接敵人來解決難題。

現代的福田繁雄的「才遊記」，是依福田天性的才華而生，是他橫越半世紀以上提倡至今，裡面充滿著讓人生快樂的機智與幽默玩耍精神的創造源流。

評 論

Criticism

福田繁雄的世界
龜倉雄策

　或許，世界上沒有像福田繁雄那樣持續抱著頑固世界觀的設計師。例如在設計表現的念頭上，將表現、情感或造形這些點，如果這些點是「世界」的話，因為那是一種個性，所以當然有很多人存在於設計界吧！

　但是我想，福田的「世界」和那種單純意味下的個性完全不同。他的個性是在自己頑固地決定要走的路後，除此之外不管什麼都不接受也不去做，因為那是極為頑強的嗜好和思想以共存形態並進的關係。有時，那看起來甚至是激烈狂亂的。他自己的生活狀況也是一種證據，說是所有事物都依據他的思想而存在也不為過。

　關於福田繁雄，著名評論家和海外設計師寫的評論已經相當多，因為對他的評論已經大致抵定，所以我現在只能再順勢添加而已。如果多少要談個人意見的話，那就是近年來，他將作品中被認為是敏銳的人類反向心理這一塊，是以一種更加成熟的形態來展開並呈現在眾人面前。

　福田所謂的「遊戲心」等，它基底的錯覺美學，因為已經被前面的人解說得差不多了，所以我就不再重覆。我特別是在近年提到，福田作品受到重視的很大原因，就在於他完成了國際性說服力這點上。說是說服力，它也有各種傾向吧。例如，以日本表現下的異國風為武器，然後將觀賞者引誘到興趣方面，或者是展現出造形的高完成度，然後再以它引發藝術性的感性……等。

　所謂福田的說服力，就是發想、視覺表現和造形能力等都相

互融合，然後以非常高度的幽默和視覺衝擊形式在我們眼前展現。而所謂的國際性說服力，我認為就是將幽默打入嘲笑式思想後，再將它放在文明和文化高度下來談論其價值。他的〈VICTORY〉（p9-1）是大砲和反方向的砲彈海報。然後，他近作的〈HAPPY EARTHDAY〉（p19-55）是斧頭和剛冒出來的樹木嫩芽海報，我認為，這會是展現出他位於頂點並在設計史中留名的傑作。

我想，這兩張海報正是文明與文化，而且是高智慧的產物。在美國設計巨匠保羅‧蘭德（Paul Rand）評論福田繁雄一文中談到：『歡樂和理解它的代名詞（遊戲心）是不需要翻譯的，那是訴求於知性和想像力的事物，相較於其它，那是在表現福田繁雄時最正中目標的語彙』，這正是最正中目標的福田論。

如果「遊戲心」只是為了玩耍而玩耍就傷腦筋了，視覺衝擊也是，如果單純只是要刺激視覺就不好了。幽默也是，如果沒品味的

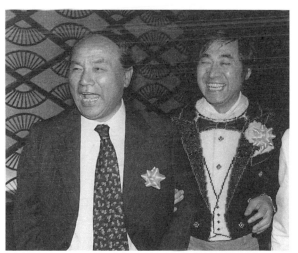

與龜倉雄策合影／1980年於第11回《講談社出版文化賞》書籍設計賞頒獎典禮

話，那漫畫應該就夠了。所謂的高度幽默，是建立在比文明批判更高的層次，然後那裡存在著具有哲學性和深度的人類理想。這件事不可以將它想成是和世界共通語言有所連結，因為那種語言並不會擁有真正的說服力。因此說服力才變身成幽默，然後寄託在容易親近自己思想的「笑」來加以表現，這應該是要如此看待吧！

　　我想，福田繁雄的世界確實就像他自己所說那樣，只是用視覺騙人的有趣性和歡樂性這種單純行為並無法解釋清楚。但是，那就像解謎般的有趣也是事實。我並非否定這個事實，但福田真正的力量是他的美感意識化為強而有力的單純造形後，就像彈簧蘊藏著反彈力般迫近觀賞者，我是這麼認為的。然後，他將所謂設計的本質完全理解後，無論是那些解謎遊戲也好，或者是迷宮般的空間神祕性也罷，將這些全部囊括後再建構出他頑強的世界。

　　我認為，這種建構不正是解開福田繁雄「世界」的鑰匙嗎？

<div align="right">《福田繁雄的海報》／〈福田繁雄的世界〉／光村圖書／1982年</div>

CIAO・福田桑

布魯諾・穆納里（Bruno Munari）

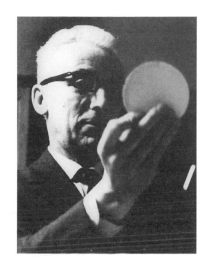

福田繁雄是我最要好的日本友人之一，我第一次去日本旅行時認識的就是他。我們在視覺藝術世界中擁有同樣的好奇心，也搜尋並追求同樣的目標。我很想知道他最近創作了什麼新作品，而這次出版了包含他所有作品的書，我實在很想盡快看到。然後，如果我也能把我最近做的作品給他看那就太好了……。

前些日子到日本旅行的時候也是，我和他常常見面，或者是和其他友人們一起到他家拜訪，那時就看到他很多新的作品。其中特別吸引我的是，利用直角相交所產生的形的雕刻。那看起來像是木材作成的角柱，但是從另一邊看卻是女性的側像，而再從另一邊看卻變成被切成顛倒的樣貌。總之，就是由這些上下顛倒的女性立像疊合構成了角柱。

這是福田所構思並具體化的新造形，是一種同時給予不同意象的造形。當然，福田他不會從這個構想出發後就停下腳步，而且似乎也沒有人可以讓他停下。我也是一樣，他的情形也是，將一個基本構想，用盡所有可能的方法加以表現，然後在所有場合中還沒完

來日本時的莫那先生／1965年

成探索是不會停下來的。

　　所以福田他一個接著一個地創作出一個女性和一隻叉子（p79-58）、一隻馬和上下顛倒的另一隻馬、一個鋼琴師和一位小提琴家（p67-29）（這兩個都非常漂亮）、米羅的維納斯和堆疊的咖啡杯……，像這樣，他創作出了許多愉快的組合。

　　當福田開始什麼有趣的東西後，無論是前端有兩根的螺絲、三隻刀刃的剪刀、握把在杯裡的杯子等，一些不可能的物體就大量出現在世人面前。

　　這些是屬於超現實主義的世界，對我而言，都是具有無窮趣味且快樂的作品。

　　Ciao，福田桑！

《福田繁雄作品集》／〈CIAO 福田繁雄〉／講談社／1979年

福田繁雄的現代性
田中一光

福田繁雄的工作裡面並沒有苦澀滋味。作品是明亮的，而且沒有辛苦的痕跡。至少，我看到的是這個樣子。所謂沒有苦澀滋味指的是不勉強，我想，這是他以自然形體自由過活的最佳證明。福田繁雄的每一件作品都有一種讓人覺得一朝一夕便可完成的明快性。沒有多餘的曲折。我想，那會成為將人們引誘進入了新鮮訝異情境中的力量吧！

但是，我當然沒有窺視過福田繁雄的工作和生活情況。又或者是他有不願讓別人看見的痛苦時期，那或許是否定過去的想法，撕毀手繪稿，以及有著像是窮苦潦倒般的場面。但只要看到他的作品後，你將無法想像會有那一回事。他總是讓人覺得笑笑的，心情不錯，然後不斷產生出作品的樣子。

看著福田繁雄的作品，會感覺不到有那種逐步努力後練習得來的痕跡。然後，也沒有受到他人強烈影響的轉換過程。他從小開始就是福田繁雄自己，不論到哪裡都是福田繁雄。這只能說是天分而已。而且，他天生的資質和設計工作的性格完全一致，我想，那是讓他作品無論到哪裡都呈現出清爽感覺的主要因素。

但是，所謂設計這個工作，它無論是和經濟或社會都交錯著各式各樣的問題。因此，創作者和作品的關係並非是那麼簡單且直接地連結在一起。例如，某家壁紙製造商，有一個委託幾位設計師做原創性設計然後要舉行展示的企劃。而像我這類的設計師，通常先邊閱讀送到手邊的文件，然後勾勒出日本的居住型態。再來，像是

要購買壁紙消費者的嗜好、素材、成本、工廠的生產體制、販售時的展示效果……就會一起襲擊大腦。與其說是襲擊,更可以說是將那些制約當成基礎,然後再來建構設計的思考起點。就算是想要形塑出乎意料的創意來提升展示效果,但只要一想到如果無人購買而讓庫存堆積如山的話怎麼辦?在拿起筆進行設計之前,一半以上的自由發想就會被削除了。

設計就是有這樣的正反兩面,如果是太過於基本或堅持的話,那就無法產出讓人眼睛為之一亮的驚豔作品。在這一點上,福田繁雄對於規避無益的障礙或阻力是最有經驗的設計師。因為,從正面攻堅不成的話,那就從後門入侵。設計並非只要滿足機能性就好,讓人們產生心理上的共鳴才具有它最大價值。而福田繁雄是本能就瞭解這件事的人。

說到福田繁雄,他被公認是「遊戲心設計」的好手。這不只是在國內而已,國際上也對他充滿幽默的才能讚不絕口。在這種意味下,他的作品已經超越了「語言」的範疇。因為,那不只是造形或色彩的美感而已,他還運用了超脫國家和民族的視覺共通語言的關係。而人們將那些稱之為創意,並理解成是福田繁雄的幽默。

當然有上述這種面向。但是,再更仔細觀察他的作品的話,就可以瞭解到那其實是奠基在相當辛辣的批判性之上。換句話說,福田繁雄式的「毒」發揮了相當大的作用。

在福田繁雄作品中的幽默或遊戲心這種感覺,可以和戰後歐洲的海報設計師雷蒙・薩維尼亞克(Raymond Savignac)、安德烈・法蘭斯瓦(Andre Francois),或者是美國的索爾・斯坦伯格(Saul Steinberg)等進行比較。但是在「質」這點上,他的幽默性卻和那些人完全不同。

他的作品就像人們容易進入般，呈現出多少有些甜言蜜語的大眾化，但是內部卻直逼事物的本質，那就像是幼兒們想嘗試解剖學那樣隱藏著危險的好奇心。如果只將他的作品當成種娛樂那就大錯特錯，那會在讓人們歡樂且玩的正高興時捅你一刀的。

　　福田繁雄的作品在某些地方看起來不像設計而像現代美術。那是因為，在他坦率無定形的發想下擺脫了傳統既有的概念，然後再將所有現象赤裸裸呈現的關係。他在現代社會的理智前，不讓這種天真浪漫的行為產生偏差或變得可恥。是一個像小孩子惡作劇般，能夠完全陶醉在創作中的人。

　　1987年，在東京伊勢丹百貨《福田繁雄展》的專刊中，他以作者身分做了如下敘述。

　　『為了將運河水面扭曲的建築物映照成正常外觀，那就只要將建築物建造成「搖搖晃晃的外形」不就好了嗎？雖然用兩手的手掌構成影子狐狸這誰都知道，但是，真正狐狸的影子看起來不像狐狸這個事實卻意外地不為人所知吧！』

　　福田繁雄的惡作劇的可能性仍在不斷持續下去中。

《福田繁雄偉作集》IDEA別冊/〈福田繁雄の現代性〉/誠文堂新光社/1991年

福田繁雄讓我們有勇氣

永井一正

　　我現在正在看一張海報。那是張黃底上有一隻斜放的黑色大砲，然後炮口有顆應該是發射出去但卻反向射回砲彈的海報，它將反戰訊息用最簡單且也最深刻的方式捕捉，是福田繁雄令人讚嘆的幽默性代表作之一。同時，那也是獲得波蘭華沙《戰勝30週年紀念國際海報競賽》最大獎項的海報作品（p9-1）。我覺得這張海報擁有一種可說是福田設計原點的幽默本質。而將人類「慘烈無比的戰爭是如此愚蠢」用這麼簡潔的視覺語言加以呈現的海報，我想，全世界只有這一張了。

　　福田的設計就像這張海報象徵般的乍看之下很普通，並沒有什麼可以賞玩的要素。例如，觀賞福田海報的人，巧妙無誤地陷入他佈下的意圖，那有時是含毒的戲謔，又或者有時是一看便知的人間幽默。像這樣，福田的手法就是這麼容易瞭解。然後，人們在理解後就會對他卓越的創意產生共鳴。在視覺式訊息的明確性和速度感下，世人們便接受了福田的設計。而且，福田開拓的設計領域是他個人的，只要想靠近一些就會變成是在模仿他。福田繁雄成為世界性的設計師，這可說是理所當然的吧！

　　在國際第一線上活躍的設計師有他們各自的個性。但設計通常會多方橫跨客戶和媒材，並且被要求必須滿足互不相同的視覺傳達機能。為了要回應這些要求，就算是有個性的設計師也不得不擴展他的表現方式。但福田的作品不論哪一件，只要一看便知那是他的。個性就是這麼強烈和明快！福田是不是無視視覺傳達的機能來

表現自己呢？不！我認為那裡存在著福田身為設計師的卓越性。因為，他立刻以意念完美滿足了各種設計上的機能。換句話說，各種想法或表現就算是在福田的個性下加以貫穿，但它們都以富含變化的設計來滿足各自機能並正確無誤地著陸。此外，福田從簡單到複雜的表現為止，都含有那種Identity。

例如，那件用大量萬國旗和花札表現蒙娜麗莎的海報作品，它靠近看很複雜，但退後看就會浮現出蒙娜麗莎的圖像。然後不管怎麼說，那個想法就是很福田繁雄！在這種福田創意展開下的作品，具有不允許他人追隨的獨特性和吸引眾人的魅力，之後便自然形成擁有訴求設計的藝術性。而福田被委託製作與創造大量公共壁畫和紀念碑的原因，就是因為作品本身具有自立性的關係。

福田作品的魅力因為眾多的立體作品而大增。印象中，他的立體作品可以追溯到30年前的1965年，那時他製作了在一棵樹中有許多鳥，而那些鳥是可以被取出的〈Bird Tree〉（p59-1），但是在那之後到最近的大型紀念碑為止，他總共產出了多少立體作品呢？在海報世界中，就算是福田也無法超越二次元的表現，但是在三次元

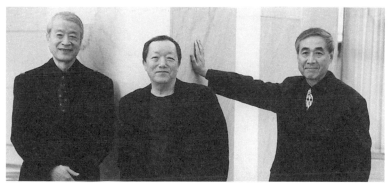

左起永井一正、田中一光、福田繁雄／1994年　攝影：沼田早苗

的立體世界中，他的創意可以更自由且更寬廣。從某個角度觀看是少年，但從另一個角度看卻變成少女，而其他作品中，從某個角度看是站立的馬，但另一個角度卻變成背部著地倒著般那樣，他很多像這種只要一改變觀看角度就會出現不同意象的立體作品，而這是過去未曾有過的，這是福田特有發想下所產出的作品。在白貨公司舉辦的福田的展覽會中，參觀者多到令人吃驚，而且從高齡者到壯年，年輕人到小孩子為止，每個人眼中都閃耀著光芒看著作品，都是沉浸在他戲法下並愉快地觀賞著。

　　我認為，人活著最重要的不應該是樂天主義嗎？人生確實有不少辛苦事，而且心情低落的灰暗日子也不少。那時候最想要的，莫過於能夠讓人重新恢復快樂情緒的力量才是。而福田繁雄的作品會受到那麼多人的喜愛，我想，那是因為他優質的幽默性能夠傳達給觀賞者，然後讓人瞭解到，人生在世只要稍微改變一下觀點就會發現處處都有歡樂的關係。而福田，他透過那些許多的設計作品給予我們勇氣！

《第6回現代藝術祭 遊迷ART福田繁雄展》／〈福田繁雄讓我們有勇氣〉／
富山縣立近代美術館／1995年

SHIGEO・FUKUDA 福田繁雄

安德烈・法蘭斯瓦（Andre Francois）

映我眼中的

SHIGEO

是立體畫像。

像佛陀的側面像

和像濕婆神的正面像。

狂亂的電腦

SHIGEO FUKUDA。

　　所謂介紹某位藝術家這件事，應該是將他的工作究竟是什麼向人們說明吧！我反覆做了許多嘗試，最後完成的是這首很短的詩。

　　我將這首詩朗讀給太太聽，之後她說這首詩也應該要有個解說吧！或許沒錯，所以我就準備了以下小小用語來解說。

〈SHIGEO是立體畫像〉
這位藝術家的側面像和正面像是能夠同時看見的。
〈像佛陀〉
佛陀的微笑，謎樣的幽默。
〈濕婆神〉
濕婆是擁有很多隻手的女神，是破壞和生產的神。
而FUKUDA他打破陳舊現實並擁有精巧技術和豐富生產力，然後再以此創造出新的實體。
〈狂亂的電腦〉
FUKUDA將100萬筆的資訊丟入他的電腦裡，而電腦給的結果卻是古怪的回答。

　　想要尋求更詳細解說的人，就請觀賞我的作品吧。

<div align="right">《福田繁雄作品集》／〈SHIGEO FUKUDA〉／講談社／1979年</div>

福田繁雄與展開的設計

中原佑介

福田繁雄的創作已經超出設計領域了吧！在看到《文藝春秋漫畫賞》頒給他，「從住宅到玩具的國際性幽默」這種從未聽聞的理由而得到獎項的事實來看，這似乎可說是超出界限了。超出界限，也就是說那是設計界中的例外。

原本並不是要讓人這麼想而已，當初，福田繁雄似乎對自己的創作是屬於例外一事有所覺悟的樣子。福田於1967年在雜誌《設計評論》發表的文章中寫到，雖然有種「體驗性遊玩的設計」，但他明明主張「遊戲心的設計」，可是卻用『請先記住，沒有所謂「遊戲心的設計」這檔事』而引人注目。

『快樂的設計、撫慰心靈的設計、無用的設計、無收入的設計、無目地的設計、不務正業的設計、非設計的設計、不認真的設計、草率的設計、無責任的設計……等等……。當然，一流設計師對這些不認真、無責任、無收入的設計 ＝ 遊玩的設計是敬而遠之的。』

然後，他這麼繼續著，『如果沒有學習無用、無目的、不認真、非學術性的設計……等的學生的話，那就沒有採用課表的設計學校。然後，萬一，假設有教導遊玩設計的老師的話，那麼，家長會是不會沉默的。最後就會變成，不謹慎且不務正業的老師被開除。對社會似乎沒有貢獻的設計不會被放進設計領域，如果是趣味性的遊玩設計的話，那或許會被設計界排斥也說不定。所以，就像一開始寫到的，沒有所謂「遊戲心的設計」這檔事。』

　　福田想要說的，不用說，就是要引發「遊戲心的設計」這件事。而他在設計教育露臉，或許是反映出1960年代末的學園紛爭。無論如何，這文章中的福田雖然極具戰鬥性和挑撥性，但是在因為沒有「遊戲心的設計」所以來做！從這個福田的講法中，可以讀取到他相當自覺自己的工作是屬於範圍外和例外。而他寫下「覺悟」就是為此。

　　「無用、無目的、不認真、非學術的設計」——社會上大概是這樣看待自己正想要做的設計吧！福田說的就是這個。被如此看待又不加以干預，就算把它當成有做的價值，這種某部分具有達達主義的發想也不壞。但是福田他創作的本質，不得不說就在於和世人相反的看法這點上。也就是說，那並非是無用的，而是具有明確目的，不草率又學術性的，總之，那是非常認真的設計。

　　有多認真呢？在前面文章五年後發表的〈錯覺的世界〉一文中就很明白，福田他是這麼說的。

　　『在平面設計的世界中，視覺傳達這個語彙已經被用了很久，而和產業發達並進的「資訊」，可說是被遺棄在Visual（視覺）這個基本領域直到今天。現在，究竟有多少設計師是以接受資訊的大眾，也就是人的視知覺（「看」的感覺，「瞭解」的感覺）為基本進行創作活動呢？從思考接受資訊的人的視知覺出發，新的視覺傳達也就會被啟動，這麼說應該不為過吧！』『……這當中要決定視覺設計方向的，必須要從感知人類文明才有的幻覺世界開始吧！』

　　視覺設計雖然被當成一般知識加以論述，但文中要講的無非是福田自己的設計原理和方法。所以回到Visual（視覺）這個問題的根源，然後再將它當成創作的出發點，這就是福田的思考模式。雖然他的作品從繪本到環境設計為止非常的多樣化，但是流貫其中的就

是這種想法，無它。說得更具體一些，就是將視覺限定在面的世界這點上。將視覺限定在面的世界後會產生什麼現象？又或者，是可以引發何種反應？福田的創作可說是那些各種樣貌的呈現。如此一來，這已經不是超出領域範圍了。相反地，這不應該是非常正統的嗎？在進行視覺設計的時候，重新思考、檢討、確認視覺一事，這是最正統不過的做法。也就是說，這是「目的要明確」「而且是學術性」的原因。（中略）

福田大概是對生活中某種本質性的無趣而覺得無法忍受。因為它的根本是在於生活是平庸的，常態例行性才是構成生活的基礎。如果否定這點的話，那社會生活就會立刻完全的崩解。正因為是這樣，所以人們就必須接受那種無趣性。在福田個人生活中，「遊戲心的設計」是要對那種無趣性注入新鮮氧氣來賦予活力，而他從繪本橫跨到環境設計的創作，則是要讓人們各自對「遊戲心的設計」產生自覺並給予線索，這樣說不會有錯！也就是說，福田所謂「遊戲心的設計」的精髓，就是要讓每一個人在生活中能持續創造出那種遊戲心吧！

我認為，在福田作品中可見到的單純性特質，是和以上那些事情有所關連的。他並不會採用只有極少數人才能辦到的、複雜且具極度技術性的事物，就像他常說的『這些不是任何人都可以做到的嗎？』。會這麼想的設計師卻不曾有過，因為大多數的設計師只想著自己的獨特性而已。1971年，在舊金山舉行個展時，插畫家彼得・馬克斯（Peter Max）寫了「福田精通數學，也深深理解科學，是一位世間少有的創作者……」這樣的文章。但福田卻表示，他對此感到疑惑（「設計中的數學」・1976）。所說的是，因為他的創

作並非依存在數學……等學問上。但是我認為，Max講的是，因為他在福田的創作中強烈發現到，那並非個人特質，而是能被多數人共有的要素，所以才這麼說的。

　　視覺所引發的意外性，能夠給人們注入多少活力呢？福田繁雄的創作已經說得非常明白了。而設計的機能不就是要成為那些活力的泉源嗎？福田如是說。如此確信的福田繁雄的創作，看起來像是位於設計界範圍之外，這不應該是個很奇妙的事態嗎？福田的設計正在被開展中！

　　　　　　《福田繁雄作品集》／〈福田繁雄與展開的設計〉／講談社／1979年

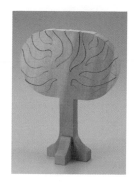

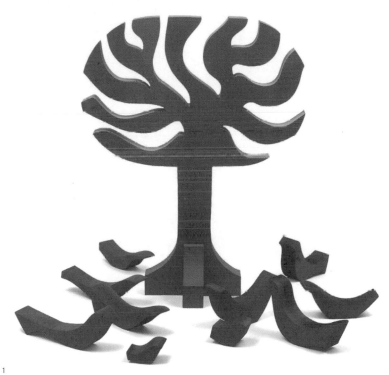

1

1〈Bird Tree〉1965

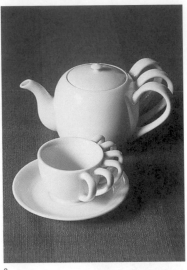

2

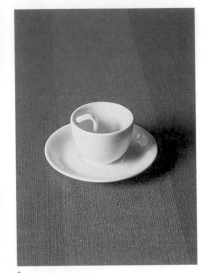

3

4

5

2〈無法用的食器（多腳杯・壺）〉1981
3〈無法用的食器（內把手）Coffee Tank〉1981

4〈無法用的食器〉1981
5〈無法用的食器（內分割）〉1981

6

7

6〈任性湯匙・叉子〉1986
7〈第18回冬季奧運・長野奧運紀念馬克杯〉1998

8

9

10

11

12

13

8〈冰淇淋椅〉1995
9〈高麗菜椅〉1995
10〈書本椅〉1995

11〈王冠椅〉1995
12〈糖果椅〉1977
13〈旅行箱椅〉1977

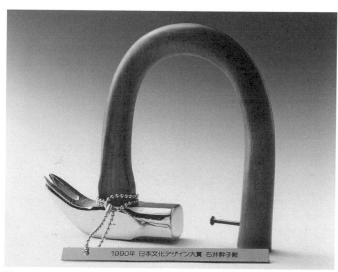

14

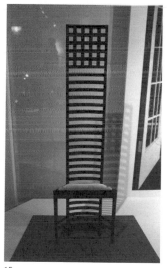

15

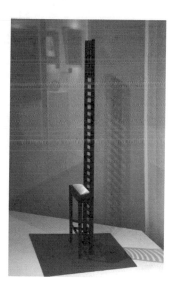

14〈日本文化設計大賞獎盃〉1990
15〈像（麥金塔高背椅）般不能坐的椅子，雖然肉體無法休息但可以讓心靈休息的椅子〉1986

16〈T恤（相機）〉1978
17〈T恤（領帶）〉1978

18〈T恤（正裝）〉1978
19〈T恤（鞋子）〉1978

20〈夾克〉1978
21〈領帶〉1978

22〈燕尾服〉1978
23〈夾克〉1978

24 25 26

27

28

24〈Notime（足球）〉1987 27〈Mattanashi（相撲）〉1987
25〈Strike（棒球）〉1987 28〈探戈・AYAME之花〉1988
26〈推桿（高爾夫球）〉1987

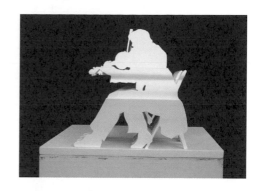

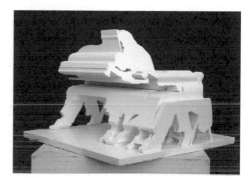

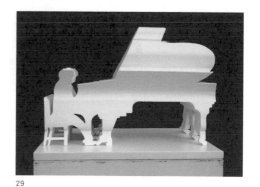

29

29〈安可〉1976

30

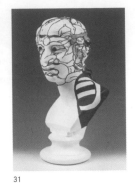

31

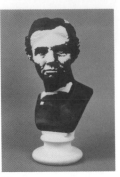

32

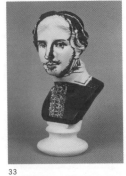

33

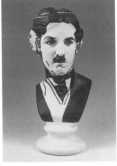

34

35

36

30〈M・C・Escher維納斯〉1984
31〈一勇齋國芳維納斯〉1984
32〈林肯維納斯〉1984
33〈莎士比亞維納斯〉1984

34〈卓別林維納斯〉1984
35〈聖德太子維納斯〉1984
36〈左側是凸面鏡中的米羅維納斯，中間是原型，
　　右側是圓筒鏡中的維納斯〉1984

37

38

37〈消失的柱子〈不可能形的立體化〉3支圓柱變成2根角柱〉1984
38〈FUKUDA樓梯〈趙Schröder's樓梯〉改變視點後，水平放置的葡萄看似貼在垂直面上。〉1985

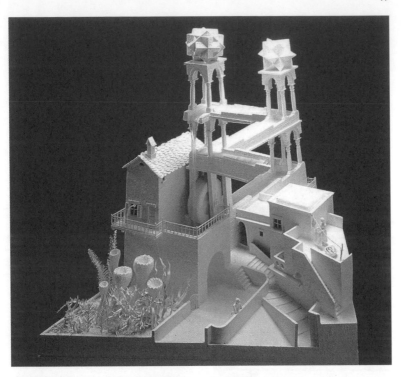

39

39〈Waterfall（三次元Escher No.2））1985

40

40〈Belvedere（三次元Escher）〉1982

41

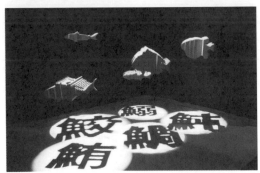

42

41〈午餐戴著安全帽〉1987
42〈游泳的文字粹族館〉1988

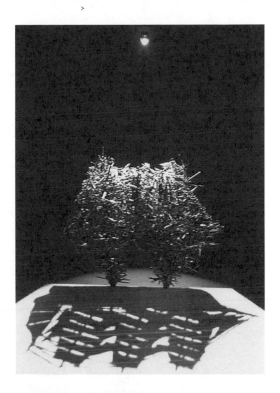

43

43〈大海是無法剪開的（兒童用剪刀2084支）〉1988

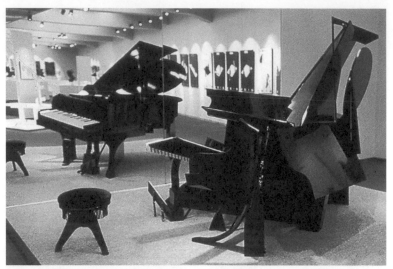

44

45

44〈Underground Piano〉／世田谷美術館・廣島市現代美術館館藏／1984
45〈鏡中的阿爾欽博托〉1988

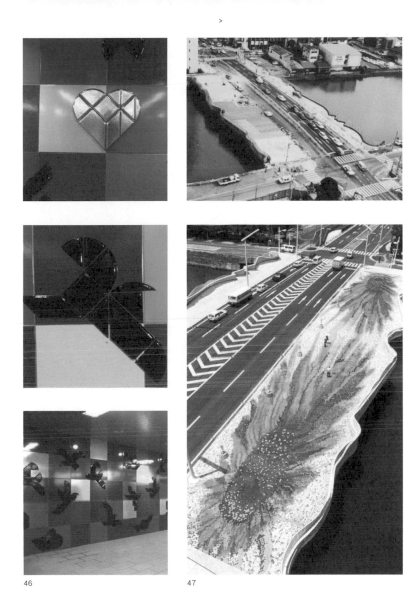

46

47

46〈心的拼圖〉／JR廣島車站正面／1988
47〈太陽人行道（透視法的太陽花）〉／北九州市／人行道磚設計／1992

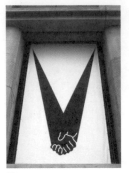

48

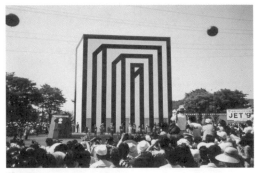

49

 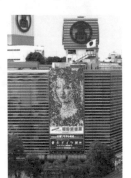

50

48〈橫濱國際體育場・競技場正面入口〉／Banner／1997
49〈有趣門〉／第1回Japan Expo' 92／主出入口／1992
50〈Ecology：繪心知軌跡・福田繁雄展〉／橫濱高島屋／波提切利《春》中的花神Flora／
　　戶外垂吊式宣傳布幕／1992

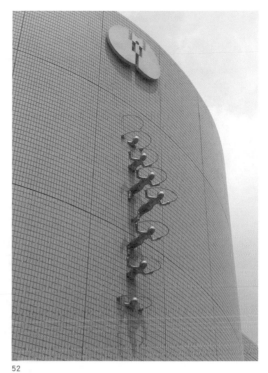

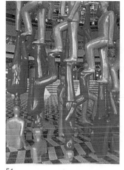

51

52

53

51〈TIME・時〉／川崎市民音樂廳／1988
52〈111,112,113…〉／兒童城正面入口／1985
53〈變成椅子休息一下〉／札幌藝術之森野外美術館／1983

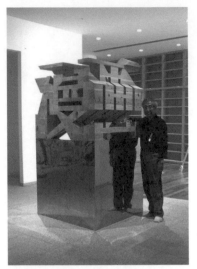

54

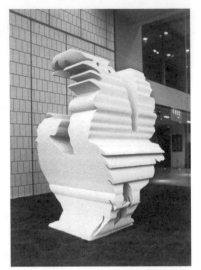

55

56

54〈漫畫〉／橫山隆一紀念漫畫館入口聽／2002
55〈北齋的矮雞與畢卡索的軍雞〉／銀座SONY Plaza／1992
56〈巴黎・設計一世紀展〉／大皇宮／海報／1997

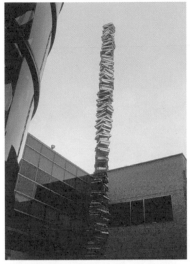

57

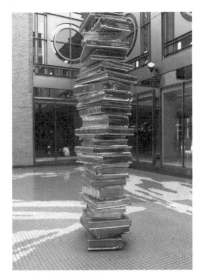

58

57〈達到天際…〉／市川媒體公園／堆疊153冊書本的紀念碑／1993
58〈美味女神〉／坎佩爾市（法國）／從裸體女性轉換視點後就變成叉子的紀念碑／1995

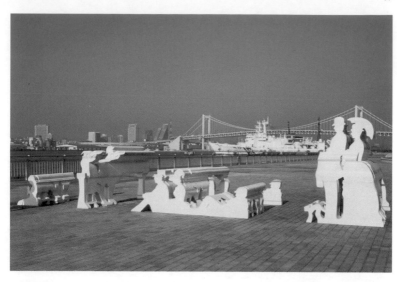

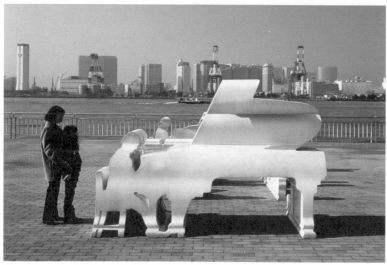

59

59〈潮風公園的星期日下午（向秀拉《大傑特島的星期日下午》致敬）〉／臨海副都心／
　面海觀看上方作品就會變成下方的鋼琴師樣貌／1998

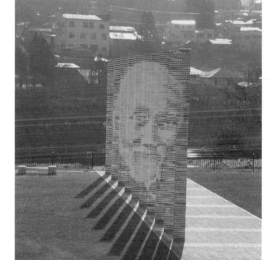

60

60〈羅馬字的宇宙〉／二戶市CIVIC CENTER／排列式的細長鐵桿。
　 遠觀就會浮現研究，提倡日本式羅馬字的田中館愛橘博士的頭像紀念碑／2001

81

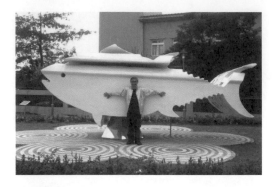

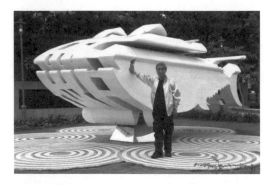

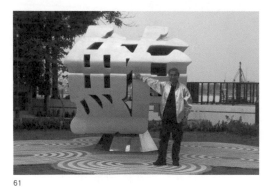

61

61〈黑鮪魚〉／台灣高雄東港／「鮪」的字與形合體紀念碑／2004

設計的精華
福田繁雄

Essence of Design
Shigeo Fukuda

IDEA

翻開詞典的解釋，我們在日常中普通且使用頻繁的idea這個用語有——思考、發想、提案等解釋。但是所謂發想是什麼？提案又是什麼呢？

——在發想或提案前有某種要因，那就是重要的〈發現〉這個行為。去發現的心和意志需要idea，然後就會閃現並成為引導超越常識解決方法的手段。這裡簡單的說是「手段」，但那或許說成優異的「技巧」比較好，而「技巧」並非是簡單、任誰都能具備有的「技術」。

——14年前的事了。那是在設計American Festival Japan日本美國節的宣傳海報（p23-81），Festival的內容有宇宙開發、運動、好萊塢等等，要將這些多樣且複雜的內容用視覺性海報呈現非常困難。因此，思考了很多天，最後的構想是將五個象徵美國的「自由女神」以星星形狀排列，然後版面充滿了白天的煙火和鮮艷的色彩這樣的構圖。

在開幕會場上，當時擔任NHK棒球解說者的王真治說：『太棒了，能夠用一張海報將這麼難的主題表現的這麼好。』我說：『因為是專家……』然後我問他：『聽說你為了要打不擅長的內側偏低球，每天晚上用真的刀劍空揮500次以上……』他馬上回答：『1000次以上……』然後又笑著說：『因為是專家……』。王真治為了要克服棘手球路的「idea」發想，是不斷努力地練習的。

專著於要因後〈發現〉，這種為了高度目的而思考的「技巧」就是「idea」。對於無法發現問題核心的人，「idea」是不需要的。「idea」可以發現自己，讓生活發展，使世界和平和保衛地球。

<div align="right">《看得見idea》／秋草孝著／每日新聞社／2008年</div>

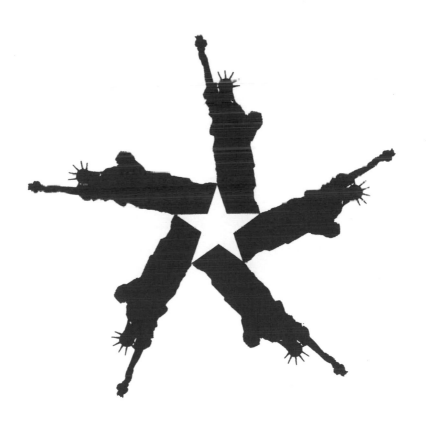

顛倒的轟炸機──第11件才是真創意

　　1972年，我獲邀於3年後在波蘭舉辦的《戰勝30週年紀念國際海報競賽》展出作品。從承諾展出那天開始，我就常跑圖書館和神田的舊書店。

　　那時想要以納粹主義的崩解為主題，所以就從紀錄第二次世界大戰的圖形或相片中，收集可做為海報主題的視覺資料。如納粹象徵物的鉤十字（Hakenkreuz）、當時德軍獨特的軍服或軍帽外形、機翼上揚的梅塞施密特戰機、世界有名的高性能高速戰車……等。所收集到的資料放滿了工作房裡的書桌，每天都持續著從早到晚的意象發想作業。

　　火燒希特勒的小鬍子、軍帽像鉤十字般的破掉……等，手繪稿在幾天內就佔滿了工作桌。但是，其中並沒有像「就是這個！」的那種idea，那時很不滿意。沒有新的發想，自己對自己說：『還沒還沒』就將那些圖稿全收起來，然後放鬆幾天讓腦子深呼吸。

　　過了幾個星期後的某天傍晚，我想到去華沙參展的投稿作品必須是印刷品，所以就再度將那些手繪稿攤在工作桌上來看。在看到散亂圖稿中的某一張後，我當場從椅子跳了起來，大叫著：『就是這個！』。

　　那是將轟炸機不斷投下炸彈的草稿顛倒著看，看起來就像是要落在地下的炸彈不斷朝著轟炸機落下的樣子。這時腦中閃現的是，從德軍槍中射出的子彈反過來射向槍的idea。機關槍、反坦克炮、大砲等，數十張的草圖散在地板上，在窗外漸亮可以聽到鳥鳴的時

候，一比一的原稿完成了。

　　名稱是〈VICTORY〉（p9-1）。這張作品得到了最大獎。幾個星期後，刊登入選作品的專刊寄到了！令人吃驚的是，大部品的作品和我思考過的idea雷同，這時我深深感受到，自己能夠想到的前10個idea任誰都會想到，而第11個idea才是真正的idea。顛倒的轟炸機它引發了這個想法。

《日本經濟新聞》12月18日／〈心的玉手箱①〉／日本經濟新聞社／2006年

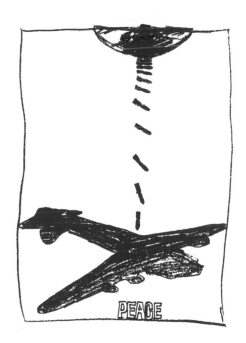

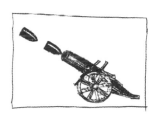

騙人畫

　　這是造訪紐約友人住處時的事。

　　美國特有的室內空間是以冷漠的白色油漆為主構成的，而在他房間深處的正面則張貼著一張骷髏畫。我和那位友人聊天總會來來回回走動，在走過那張畫的時候不經意看了一下，但就在經過兩三步後卻突然訝異地站住。

　　『剛才看見的骷髏畫變成了優雅的？……婦人畫了!!』

　　他告訴我，那張畫作的名字是〈All is Vanity（全部都是虛幻的）〉，是和嬉皮海報……等一起販售的平面設計藝術，然後不用多說，那張「騙人畫」隔天早上就從他房間消失了。

　　接下來，度過了幾天被那張「騙人畫」欺騙卻又感覺良好的悔恨，不用說，我的興奮度是持續高漲的。

　　以完全違背視覺常識的造形，和針對人們視覺器官對形態知覺反應動作進行創作的就是「騙人畫」。

　　換句話說那可說是存在於人類視覺影像知識和實體視覺感知交界處的錯覺造形。因為一幅「騙人畫」會因為看的方式不同產生出多重影像，就像〈曖昧圖形〉、〈多義圖形〉般，那都是以連結兩種不同影像的圖形比較多，所以在心理學上通稱為〈雙義圖形〉。

　　在黑白格子狀，分割面積幾乎相同的圖形場合，究竟是黑底上有白？還是白底上有黑？像這種難以判斷的例子，或是一幅婦人像看起來既像剛出嫁的女性又像老婆婆……等，這些都被當成雙義圖形並在心理學中的形態知覺領域裡被研究著。

「騙人畫」連超現實主義的達利（Salvador Dali）、馬格利特（Ren Magrit）、艾薛爾（M.C. Escher）……等人都在追求，在他們的作品中，都可以看到這種「騙人畫」式的詭計。

此外，組合許多植物、蔬菜、水果來構成人類的臉的阿爾欽博托（Arcimboldo）的作品〈Gardener〉，或是組合眾多人物，然後讓他們看起來像是一個人的歌川國芳作品……等，這些都是必須要提出舉例的。

雖然，這種超越常識的視覺造形常見於繪畫或雕刻領域，但是在今天這種資訊超量的世界中，應該會讓人思考這無法通用吧？這種問題。而在高效率「內容傳達」的弱點和界限方面，是從人性的傳達來做區別，除此無他！

所謂「新的傳達」究竟是什麼？以思考這方面問題的素材而言，「騙人畫」應該是能夠提出最多問題的吧。

《idea》97號／〈創意的素材4〉／誠文堂新光社／1969年

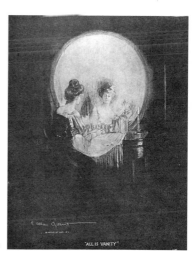

〈All is Vanity〉

剪影

　　盡量以簡化的形式、刪除不必要的部分，也算是平面傳達造形技法的規則之一，由於省略了細部，所以在圖像上更能加強對內容的印象。

　　實際上，以使用在道路及交通標誌為例來看就更能容易了解。

　　雖然在創造簡潔形態的方法當中，也包含構成幾何式的直線和數理式的曲線等方法（符號‧象形圖），但是我在這裡要提出的是非立體表現，也就是逼真的影子。

　　剪影可說是平面的表現方法之一，只是不局限於剪影的表現形式，依據其技術性發想也可能創作出立體感。

　　對於不使用立體繪畫技巧，而是單純使單色的剪影具有立體感來吸引觀看者這點我很有興趣。雖然一般認為肖像畫的重點是在眼神，但是不具有眼、鼻、耳、口的剪影也可以成為肖像畫，以剪影的機能來說，這也有可能是一個重要的傳達設計要素。

　　剪影雖然可以從物體投射出的光影看出原形，但在創作過程中也必須考慮相互之間的變化關係。相對於白底的黑色或黑底的白色剪影，要構成剪影要素就必須確實地了解到黑‧白其最小限度的簡潔性。

　　符合這個條件的題材有剪紙。以剪紙來說，剪影被利用得更為廣泛。或許中國精緻的剪紙藝術由於太重於細節而無法稱之為剪影，但在波蘭的剪紙藝術中卻留有剪影的趣味性。過年時，我們日本東北地方仍有將鯛魚或福神的剪紙裝飾於神龕的習俗。而且，我

也很欣賞在演藝圈裡有專門以剪紙做剪影的表演藝人。

剪影在平面設計世界中被當成元素使用的理由，可說是在於製作剪影實像的覆蓋性。

剪影還具有隱藏在真實表現中由不確定性所帶來的驚悚感，以及形態所擁有像謎一般感覺的趣味性。

讓觀看者想像影子的實像並從中讀取奧妙，可讓人忘卻它是平面設計並掉入陷阱的秘密就在於此。

然後，剪影最大的特徵可說是強調簡單明瞭，對於追求簡明扼要的設計師來說，他就大可放心去追求像是不做修飾的剪影表現。

然後不要忘記，自己的剪影也存在於那之中。

《idea》122號／〈創意的素材24〉／誠文堂新光社／1974年

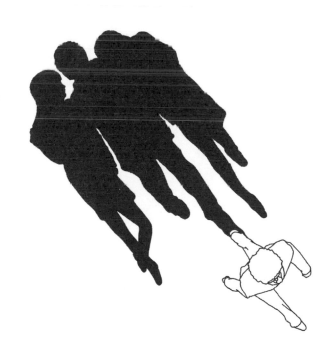

臉像之壺

看起來像是兩個人面對面的剪影影像,而整體輪廓看起來也像是個壺,所謂的「魯賓之壺」就是這種錯覺圖像的一種。

雖然在視覺心裡領域中,這種視覺反轉的圖像被歸類成「圖‧地」原理的運用,但是依據觀看者的意識或心理狀態而能夠輕易變化造形,像這種充滿魔術般的圖像知覺體驗,只會出現在平面而不會存在於立體世界,這種不可思議的領域是我最感興趣的部分。

就具備簡潔意味的圖形來說,我在探尋日本徽章中的這種「圖‧地」關係後,卻發現和當初的想像不同,「圖」雖然能夠解釋說明,但是「地」的部分就不行了。雖然將正三角形看成是鱗形紋是很棒的發想,但是組合三個正三角形的中心所形成的另一個正三角形卻會被忽略,這是因為我們認為那是「三鱗形紋」。同樣地,在「變化四石」中心形成的「兩鱗形紋」也一樣不具有形狀上的含意,像這類看事物的角度就和歌舞伎裡的黑子一樣,都是屬於(看得見卻不看)的感覺。此外,在感覺上,雖然純粹捕抓廣闊空間感並加以表現的「霞之紋」似乎和「圖‧地」有所關聯,但是它為了要將「圖」、「地」明確分離,所以就用改變尺寸來強調造形。這雖然只是其中一例,但是對我們而言,這總會讓人想到其

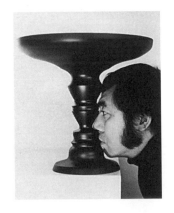

實我們不太具有「圖」、「地」觀念。

試著擴大思考一個人工造形會形成另一種造形的意義後，就有可能在一張平面設計作品中導入複數的內容。

艾薛爾（M.C. Escher）就是一位堅持追求「圖・地」謎樣世界的造形家。他的作品〈Limite Circulaire（圓的界限）〉，是以天使和惡魔形成圖・地而創造出不可思議的圓形世界。另一個不可思議的作品是〈Remplissage Periodique d'un Plan（充滿週期的平面）〉，那是在一個受限的平面裡填滿令人無法想像的幻想性生物作品。

以上的例子可說是運用了「圖・地」原理的平面類作品，而工藝領域的木材玩具也可以看到此類佳作。

在一塊木板上用線鋸進行切割的工程必定會讓人想到是運用「圖・地」原理，這類作品中，有一件是絲毫不浪費木料而將所有動物切割出來的傑作，那是義大利設計師恩佐・馬利（Enzo Mari）的創作。此外，將正方形切割成兩個具有同樣意象的動物或鳥類的Fredun Shapur的玩具，我想，那也是會留名在玩具設計史上的作品。

對於只追求「圖」的我們而言，「地」不正可以說是一個新「園地」的元素嗎？

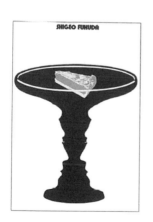

SHIGEO FUKUDA

〈SHIGEO FUKUDA〉1976

《idea》131號／〈創意的素材33〉／
誠文堂新光社／1975年

M.C.Escher艾薛爾──將不可思議完整呈現

　　1957年，東京國立近代美術館舉辦第一屆東京國際版畫雙年展。我在會場上經過某件作品時不知為何發出『嗯?』。然後再快速轉身重新看一次那張版畫，這就是我和艾薛爾作品的第一次接觸。

　　之後，每當出席海外的設計會議或審查會時我就會尋找他的作品集，已走過有荷蘭海牙市立美術館的艾薛爾展示室，和裝飾有〈Metamorphose Ⅲ〉壁畫的海牙中央郵局……等。平面設計國際會議義大利大會在義大利南部的阿馬爾菲舉辦時，我會欣然參加就是因為知道艾薛爾的石版畫有幾幅是以這裡的風景描繪，他應該也是迷戀於阿馬爾菲這海岸迷宮似的組合建築群像吧！

　　然後所期待的，就是我發現從會場飯店餐廳的窗戶看見艾薛爾描繪風景的視點，那正是我在龐貝遺跡的飯店賣場所購買的艾薛爾明信片風景。可是我在那風景前向各國成員展示明信片時，雖然有獲得喝采但卻沒有得到支持。是誰拿走了那張明信片？那張具有紀念價值的明信片從此再沒有回到我手上。

　　關於1961年艾薛爾的作品〈瀑布〉，他自己是如此敘述：『由於我依照透視法做正確描繪，所以看起來非常自然，但這是在現實生活中不可能存在的平面作品』。看起來像有可能，但實際上是沒有可能的世界，我像是被這句話制約了，於是我從某一視點出發，製作了看起來和瀑布一模一樣的立體作品並送給了艾薛爾（p70-39）。

　　美術作品的鑑賞確實是有難度。我認為就算是遇到了自己無

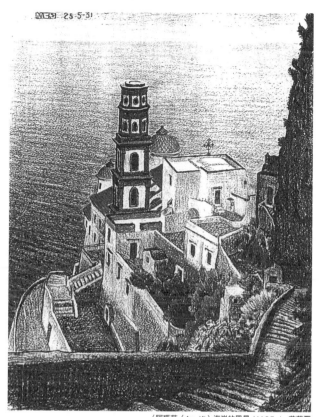

〈阿瑪菲（Amalfi）海岸的風景 / M.C.Escher艾薛爾〉

法理解的作品，但是從畫框中找出某種自己可以接受、進而理解的
作品不是很多嗎？像達利和馬格利特等超現實主義畫家的作品，就
算看似深奧也不完全是無法理解，只是在艾薛爾的世界裡，不可思
議就用不可思議直接表現出來，我著迷於他這點！

《日本產經新聞》12月20日／〈心的玉手箱③〉／日本產經新聞社／2006年

無限大的圖樣・無限延伸的繪畫

　　有一種以某種特定造形為單元，然後將它連續組合以形成平面圖樣的建材磁磚。那種磁磚普通都是正方形，而我們通常將它用於住處的浴室或是洗手間。試著去思考這種磁磚的原理，相信就能夠感受到平面圖樣的魅力與可能性。

　　一般的磚牆因矩形的連續組合而產生秩序，甚至也造就了它的美感。

　　磁磚這種建材在幾何圖形領域中因機能而賦予它實體造形，然後上面又有平面的圖形創意，最後就連造形也設計得相當有趣。

　　在名古屋的本陶瓷器設計中心（Japan Pottery Design Center）的新設計中就可以看到這一面。正方形變成三角形、直線變成曲線、圓形變成橢圓形……等等，都是在基本的幾何形態中，導入了抽象情感。

　　如果可以在連續且無機的造形中創造出具象單元的話……，在挑戰這種造形家夢想的創作者中，有一位是荷蘭的版畫家艾薛爾（M.C.Escher，1898-1972）。在他的作品中，有一件是人們在樓梯內側默默排成一列往下走去，以及在樓梯外側默默排成一列向上走去擦身而過的作品〈Ascending and Descending〉，還有一件是流動在人造水路中的水變成瀑布，然後落下的瀑布的水又再一次循環變成瀑布的作品〈Waterfall〉，像這種無限循環的不合理世界，以及相位幾何圖形的非現實世界都非常有名。

　　雖然艾薛爾的作品〈The Graphic Work of M.C.Escher〉、

〈Symmetry Aspects of M.C.Escher Periodic Drawings〉幾乎都收錄在 Heinz Moos Verlag刊行的《M.C.Escher》作品集裡，但是以〈平面的正則分割〉來說，a.鏡面反射（因移動產生的對稱圖形），b.作為背景的圖形機能，c.形體和對比的展開，d.數的無限性，e.有故事性的圖樣，f.依據平面不規則圖形的填充……等，這些都開展了邏輯性的視覺世界。

『雖然我自己本身缺乏嚴格的科學知識和訓練，但是硬要說的話，與其將我和藝術家的好友做比較，不如將我和世界上的數學家相比會更有共鳴』

以上是從艾薛爾說的，然後從（《數理科學》10月號〈艾薛爾現代空間的意義〉坂根嚴夫）當中也可以看出他對圖形的基本思考方式。

我們在夏天夜晚使用蚊香。每當從盒中子取出新蚊香的時候，我對於在盒子裡裝兩個大小一樣並鑲嵌在一起的螺旋式蚊香這種組合感到佩服。在取出一個蚊香後會留有一個相同大小的螺旋蚊香空間，這正是視覺心理學中的「圖」、「地」關係。而魯賓（E.Rubin，1886-1951）所創造的「魯賓之壺」，就是著名的「圖」、「地」圖像（p93）。這些圖形神秘般的規律運用便形成了「無限大的圖樣，無限延伸的繪畫」的基本條理。

如果在一個平面畫出多個「圖」之後，其圖形以外的空間就是「地」。在這種情形下如果賦予「圖」、「地」某種關聯性的話，那就是以一個圖形就可以表現出兩個造形了。將這種想法以平面設計的傳達立場來看的話，與其說以一個造形做出兩種表達，那麼，是不是有可能表現出單一造形表現不出來的複數形狀呢？我是這麼想的。

1968年，紐約的前衛雜誌招募了以《反戰》為主題的海報。其中我得到大家認同的作品是以1286顆手榴彈繪製成「圖」，然後其結果便構成「地」的骷髏海報。在主題上，雖然這是以不具文字的視覺為主體發言的海報（下圖），但是在我發想的基礎上，螺旋狀的蚊香是很重要的要素。

『雖然我自己本身缺乏嚴格的科學知識和訓練，但是硬要說的話，與其將我和藝術家的好友做比較，不如將我和世界上的數學家相比會更有共鳴』。

《idea》116號／〈創意的素材19〉／誠文堂新光社／1973年

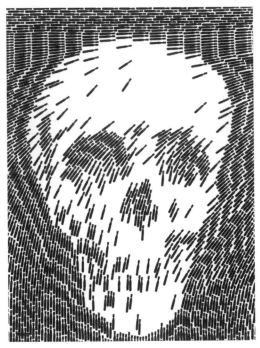

〈NO MORE〉1968

　　雖然這已經是很古老的說法，但到了最近卻似乎還在用，那就是人類在為求生存的口號中，提出了「食‧衣‧住」這三個要素。今天來窺視一下房子內部，那都普遍從滿足基本需求發展到擁有餘裕的地步了。可是，在這其中的變化中，最缺乏的必需品可說是人類生活中的「遊樂」。

　　雖然對「遊樂」的概念總是貧乏且觀念不正確，這是我國的特徵⋯⋯但是⋯⋯我試著去探索我自己設計的周邊領域後，卻發現這樣的思考常會成為發展的原動力。

　　自從設計用語中出現了Visual Communication（視覺傳達）一語後，雖然年代久遠，但是在我日常創作中，我對於人類視覺的興趣卻好像越來越廣泛。

　　在彩色電視機尚未普及的時代，街上的電氣行裡擺放幾台電視且熱鬧地播放有趣的電視節目，其中有一台完完全全抓住了我全身的神經。

　　那台電視大概是有問題了吧！在畫面上顯示出來的，是以單調的頻率重複著像山脈斷層圖般那種不規則的波狀線條。我一直待在那間電氣行前盯著那台電視看，那時心裡思索著（在內心雀躍的情形下），要將這種現象和平日思考的設計做結合。

　　那台電視無法顯像，它故障了！但是在黑白電視機的映像管裡，我感受到色彩，我看到了好多的顏色。雖然年代已經久遠，但我一直認為黑白印刷的海報也可能讓人產生色彩絢麗的感覺。只

是，或許這是我永遠無法完成的夢想。

　　極為平凡普通無意間的那一眼，一瞬間我全身僵硬地站著，忽然感受到生存的價值……，我一直想要創造出這樣的設計。

　　幾年前，我為了要出席在宇部舉行的現代日本雕刻展開幕式，而從羽田機場出發，但因為當時天候不佳而飛到博多，我在那裡停留了一個晚上。

　　那天晚上我在博多的地下商店街閒逛，正巧那時碰到某餐廳正在更換櫥窗裡的蠟製料理樣品，我很想要那道假料理而詢問經理，他告訴我：『我從事餐廳經營這麼多年，販賣樣品這還是第一次。』說著說著，櫃台小姐就幫我包裝了起來。記憶中，有位到櫃台結帳的年長女性客人，她看著一個個包裝的漂浮咖啡、奶昔還有奶油蘇打時嚇得張大了眼睛。

　　現在，那三個假貨偶爾還會擺放在我家玄關。雖然有的訪客會看一眼，但也有人會不發一語斜眼偷看，還有會對不融化的冰淇淋感到迷惑而帶著疑惑回家的人，更有大聲聊天、不關心、不在乎、不看一眼就回去的人。

　　在五月人形娃娃季節已結束的某一天，百貨公司正在拍賣女兒節娃娃，我在那個會場發現了製作精緻的柏餅（譯註：和菓子的一種）白木方盤。

　　那女店員問：『只要柏餅嗎……』之後請了主任過來，主任笑著說：『這是一組的……如果只要柏餅的話……』因為我非常正經，所以沒有理會女店員們的笑聲就回去了。第二天早上，我用做假花的材料編出了20個比賣場要真實且精巧的柏餅。

將不屬於這季節的柏餅擺在糖果盤上，雖然我是以惡作劇的心情等待著第一位訪客，但那一天沒有人來，今年不屬於柏餅季節的日子好像又要來了。

《月刊流行色》11月號／〈生活必需品「遊樂」〉／日本流行色協會／1975年

影子

　　不知道手影遊戲的人第一次看到狐狸手影的時候，應該會大吃一驚吧。然後，他要是知道這狐狸是用手指玩弄出來的，一定會非常高興吧。

　　一種在步道上很平常的體驗，就是自己的影子變形成夕陽，或者有時在樓梯和建築物牆壁上被自己的影子纏住，然後難以相信那是自己的影子。由於我們知道這是因為光線而形成影子的關係，所以不論自己的影子如何改變，一般人也不會感到興趣而停下腳步看清楚，那怕這是一種稍有暖意、溫和的幻覺現象。正因為光的投射形成物體影子已經是一般光學常識，所以我想，紊亂的影子會更加強烈吸引我們的視覺。然後，對於物體和其影子之間的關聯性，它們不僅止於投射這種光學現象而已，其中還隱藏了可以捕捉人類視覺動作的可能性。

　　我曾經看過盤旋在紐約摩天大樓上空的直升機影子，被底下林立的直線形現代大樓的銳角打散，然後呈現出連續且抽象性的波動狀影像。但是，坐在直升機裡是看不到這種有趣的影子，因為這是在旁觀視點才會出現的影像。

　　影子，它是因為影像投射面的差異，而變化成令人意想不到的黑影。

　　照射在背上的夕陽、下樓梯的人影、折射出斷斷續續的電線桿……等，都充滿了趣味。就原理來說，物體的影子是複製該物體的輪廓而成，所以依據影子就可以得知該物體的正確形狀。

從高層建築物往下看地上的行人，雖然看起來是奇怪的形體，但是從這些形體的移動影像，就可以看出路人各式各樣的姿勢和形態。而後，跟隨著光線的變化，行人的影像也會脫離人類的形體，變成抽象的影子消失。

影子超越了人類視覺的一般常識，它不可思議的剪影真實感和呈現出的虛像空虛感，這兩者漸漸頑強地綁架了我們。要是站立的人影反映出的是他人的黑影，那可真是奇幻SF的發想，但是將這情形反過來看，總覺得它會開始散發出諷刺的幽默感，甚至連解開超現實圖案的樂趣也似乎會出現。

「人和影子結合成一體」，或許透過這種可能是不合理的世界來觀賞包含人類在內的所有物體的存在情形，然後再透過以捫心自問為主題的插畫繪本（自著《奇怪的影子》啟林館）的部分插圖，就能夠探索它那種趣味的可能性。

以俯視角度來看，雖然路上行人的左腳影子在左邊，右腳影子在右邊，但是，身體的影子又是如何呈現在左右兩腳之上呢？

——人和狗在走路，看到的不是人影，是那人影握著狗鍊。

——坐在自己影子上的青年。

——自己的影子和另一個自己握手，自己和另一個自己的影子握手的青年。

應該是屬於物體的影子卻從形體本身脫離了，然後開始自由自在地開展活動……，這不就是現代社會人情世故裡的視覺噱頭嗎？在陰影裡曬太陽，我覺得試著探索這種新的視覺造形線索似乎是可能的……。

《idea》132號／〈創意的素材34〉／誠文堂新光社／1975年

設計中的數學

　　試著想想看設計中的數學。首先,在美術大學設計系入學考試裡就沒有數學這個科目,它沒有被列入考科,大概是因為以設計為志向的人,就算他沒有什麼數學頭腦也沒有關係吧。

　　設計志向者以此為界,雖然數學式的發想通常會遠離現實,而受頒文化勳章的數學學者就算是特例,可是和美術相關的人,我到目前為止還沒有遇過從學生時代開始就喜歡數學的人。在某種意味下,或許造形和數學這兩者基本上就屬於完全不同的時空。雖然用數學推論出的設計體系不能說沒有,但是我想,只用針對構成所做的計算是無法創造出魅力的。

　　將設計基本的視覺效果做最大限度的活用,也就是在運用計算的設計中有非常棒的作品,它讓我們不得不感動。雖然我認為無法將計算這種理智過程的透明化優點,以及造形的不確定過程中的驚心動魄和喜悅做出對照,但至少在設計當中,某種程度上還是必須有做數學的心態。

　　不做計算的設計者一旦太依賴數學的話,那就太枯燥乏味了!因為那會造成將圖樣盡其所能的反覆運用這種結果而已。雖然數學構成應該會是某種視覺效果在創作時的一個過程,但是我認為,抽象造形的難度不也就在這裡嗎?只是令人意外的,抽象造形看起來比具象造形更有數理的感覺,這也是事實!

　　1971年,我在美國加州的M. H. de Young美術館舉行個展,展覽的導覽手冊是由當時活躍於平面設計界的插畫家彼得‧馬克斯

（Peter Max）撰寫，這讓我有些不知所措。當時我展出約100個立體遊具，因為其中有很多拼圖式的作品，所以他說：『福田很精通數學，對科學也有很深的理解，是一位難得的創作者……』可見他也把拼圖、抽象形態、內含機關動作的都看成是數理。只是在回想製作作品的過程中，那些幾乎全憑感覺和直覺且完全沒有理論性的思考，所以可說絕對不是用數學計算完成的。就算有，或許只是數學的心態再加上幾何圖形的原理運用而已，那些只不過是將原理轉換成運用素材罷了。總而言之，我的作品就算看起來像是依據數理創作的，但那可說是和數學一點關係也沒有，幾乎都是從日常生活中的感覺而來。當我得知扭轉一張紙條成一個壞，然後看不出哪邊是正面的「莫比烏斯帶（Möbiusband）」是屬於數學理論時著實嚇了一大跳。我被數理世界不可思議的魅力迷住，然後感到它就在身旁的，我想，這個「莫比烏斯帶」震撼就是契機。

我現在沉浸思考於無法運用計算的問題，那就是單色繪製的海報或許可以用光學式的錯視原理來讓它看起來色彩繽紛。如果有解答的話，那或許必須要將視覺傳達的世界從頭開始加以重新思考才行。還有一個同樣的想法，就是近看只是用文字構成的海報，它雖然能夠做到很細微的傳達，但是遠離後文字卻會漸漸看不清楚，所以我想要依據這些文字的排列或色彩來讓它看起來像是強調內容的繪畫或圖形，就是這樣！

我始終埋頭於遠離著數學式的計算。

《數學seminar》1月號／〈設計中的數學〉／日本評論設／1976年

拼圖的神秘

　　說到〈數學式圖形的追究〉，就算是對數字很擅長的人也會覺得很難掌握，但如果是「拼圖」的話，那就像腦筋在切換般的，也就是它可當作消遣來輕鬆愉快的嘗試。

　　拼圖有許多形式，初級拼圖意外有趣的是幾何學拼圖。它基本上分正方形、三角形、多角形和圓形……等，因為它具有動態性也很有趣，所以在此介紹其中一種。將三角形從每邊的中心如圖所示分割，然後在各邊的組合變化下，三角形就會轉變成四角形，這種轉變過程就讓我流連在形狀原理的神祕世界中。

　　以初級觀點來看，立體會比平面來的有趣。立方體中包含什麼樣的形狀？應該會有幾萬種吧！在我腦海中出現的立方體會被分割成為零散的形狀而逐漸消失。在視覺看不到的立方體內部畫上一條想像的線，曾經有一個時期，我幾乎每天晚上都在思考、畫著一種能夠收納在一個立方體內的收納家具，但是只要在機能上加上造形後，這種拼圖（？）就會變得難解，然後要將以視覺性呈現也就更為困難。

〈THE WORLD OF SHIGEO FUKUDA IN USA 28〉1971

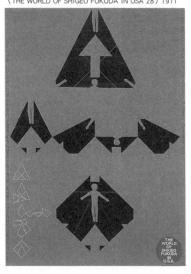

之後，有一天心血來潮，突然想到，將4個和2個不同的形狀加以組合後，就會變成立方體的積木（組み木）（譯註：日本傳統工藝品。將數個不同形狀的木料經過鑲嵌等方式組合後，會成為一個具有完整形態的玩具或觀賞物）。這讓我感受到不從功能性而從形態做深入思考才是捷徑。這不就是在訴說著，著手設計前必須回到設計的原點，然後透過視覺原理來思考所有可能性這件事嗎？

試著仔細思考每天在生活中遇見的大小事後，就會發現有各種堆積如山的問題，然後，我對於人類歷史從史前時代至今，居然有些事物只有些許變化感到驚訝！著重於形式和裝飾的表面性設計，它乍看之下雖然總是在重複新的變化，但是一旦拿掉「設計」這個用語的裝飾部分，然後試著將它當成物品放在身旁後，應該就會對那多餘的形體感到厭煩了。

瞭解生活上必須的機能性，這可說是創造全新必要事物唯一的方法論與可能性。

在平常的時間和空間中，試著去思考新生活最基本的環境後，就會發現其中具有設計的基本起點！

《東京TIMES》4月13日／〈拼圖的神秘〉／東京TIMES社／1971年

〈福田繁雄展〉1968

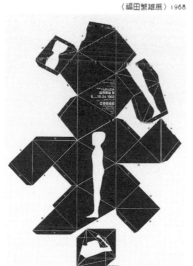

立體的不可思議——發現有趣，難以自拔

　　由上往下看是圓形，然後從側面看是三角形，一個「圓錐體」裡存在著「圓形」和「三角形」兩種不相關的形狀，當我發現這令人難以理解的立體趣味性時，就像拿到新謎語般的刺激。

　　我從少年時代開始，只是有所發現就會從中表達想法。對於學校畫室或工作室裡的素描石膏像以及立體的基礎造形我都抱著非常強烈的興趣。雖然我現在從事的是透過視覺來進行傳達的平面設計工作，但只要一發現身邊有不可思議的立體物件，就會拋開手邊事物沈迷在那新發現中。

　　有了發現之後就是空想，理論上從上面往下看是心形，從側面看是紫茴蕾的立體形狀可以被解釋，只是它無法在腦海裡想像。從斜面看這「心形 ＋ 紫茴蕾」會看出什麼樣形狀呢？這更加困難，因為我們的腦細胞無法想像。從古代希臘以來，這不論是彫刻家或陶藝家都沒有人創作出來過。

　　我想我的工作是將沒人會想到的點子化為形體，直至今日還在持續的「一個立體有二個形狀」系列就是如此創作出來的。1992年年底，我為東京銀座SONY大廈外的廣場製作了配合第二年生肖「雞」的新年裝飾，那件作品高2公尺，如果從東京車站看去是葛飾北齋的短腿長尾雞的形狀，但從有樂町方向看去則是畢卡索的鬥雞（p78-55）。

　　在東京臨海副都心潮風公園廣場上有我的作品〈潮風公園的星期天下午〉（p80-59），那是為了向法國畫家蘇拉的〈大碗島的星

期天下午〉致敬而做的。內容是將畫中的7個人立體化，然後以和畫作相同的構圖進行配置而成。這群塑像從北面向海面看去則會變成是鋼琴家彈琴的公共藝術。

　　樂於發現並思考有趣的造形是我的個性吧！就像發現圓錐體那種普通形體也能夠有無比的喜悅。

《日本經濟新聞》12月19日／〈心的玉手箱②〉／「日本經濟新聞社／2006年

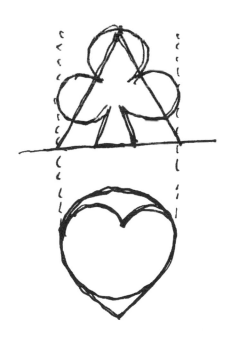

錯覺的世界

　　在平面設計世界裡，視覺傳達這個用語已經被用了很久，而和產業發達一起持續進步的「資訊」，可說是撇開「視覺」這種根源性的領域而來到現代。在今天，究竟有多少設計師是以接受資訊的大眾，也就是人的視知覺（「看」的感覺，「瞭解」的感覺）為基本來進行創作活動呢？以思考接受資訊的人們的視知覺為出發點，然後新的視覺傳達才會被啟動，這麼說應該不為過吧！

　　人類的視覺在某種條件下，可能會發生可以看到無法看見的事物這種情形，當然，應該看得到的事物也有可能完全看不到。人類的視知覺會受到自己意識無法掌握的錯覺影響，雖然這還難以預測但卻是重要的題材。在思考人類視覺的特徵和界限後，世界就會變得令人難安。

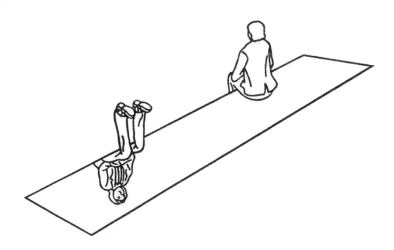

看得到不存在的事物，或者是看不到存在的事物這種魔術並不是創造式的詭計，那是眼睛自己隨意作動才會變得如此。

就算是同樣大小的圓形，但是白色看起來就是比黑色大，或者被大圓圍住的圓形會比被小圓圍住的圓形看起來小，這些都是錯覺原理，而且也是有趣的課題。此外，某公司正在實驗性的開發讓平面圖樣看起來像是立體，以及讓抽象性的線連結具象性的實體之後可以被看見的技術，他們打算要運用到能夠讓我國狹窄的生活空間看（感覺）起來更寬廣的壁畫上。

雖然設計是片斷式地被劃分成室內設計、工業設計、平面設計發展到今天，但是接下來，我認為必須要將設計以整合性角度來加以集結‧探索才行，特別是在決定視覺傳達設計方向的時候，必須要從感知人類文明才有的錯覺世界這件事為起點才對。

《東京TIMES》4月15日／〈錯覺的世界〉／東京TIMES社／1971年

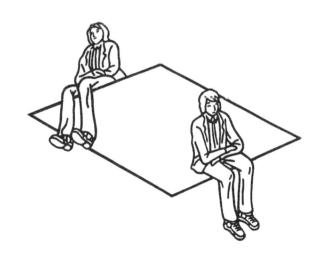

鏡像文字──醉心於提供思考的師匠

　　達文西是文藝復興時期的畫家，他以科學家精神傾注熱情探索真理，並且用「鏡像文字」寫文章，當文章上的字用鏡子反射後，看起來就和一般文字一樣可供閱讀。我認識鏡像文字是在一個介紹達文西有所想法時寫下手稿的展覽會上，當時我整個心思被這不可思議鏡面空間完全佔據。

　　達文西在手稿中說著，『鏡子是師匠』。看到這裡，我用帶著好奇心的眼光，探索這藏匿著和日常世界不同的鏡子，我有了另一個目標，決定想要探究這不同的鏡子世界。

　　達文西也這麼說，『畫家的精神必須和鏡子相同，因為要由自己變換成對象的顏色，然後讓自己眼前的事物以它原有的姿態來滿足自我。』只是經過仔細思考後發現，就算站在鏡子前，向前傾的鏡子也照不出自己的身影，所以鏡子並不會將物體完整呈現，而鏡像文字也在訴說這情況。

　　如此一來，非正常形態的立體物件是否會在鏡面中呈現出正常形體？也就是說，是不是有可能創作出鏡中影像是正常的，但是實際上並非如此的作品？我開始思考這問題是在1983年，而經過試驗後卻感到這相當困難。因為要得到鏡像文字那種平面影像的話是很簡單，可是立體的話，要看起來是正常的卻只有一個視點而已。

　　隔年完成的〈平台鋼琴〉（p74-44）是一件在椅子前放置一些意味不明的黑色物體，然後坐在椅子上往鏡子看去後，看到的是自己成為鋼琴家在演奏平台鋼琴的作品。還有一件是站在裝有鏡框的

鏡子前往前看去，這時16世紀義大利畫家阿爾欽博托的畫作會突然出現的〈鏡中的阿爾欽博托〉（p74-45）。那是在鏡前台座上放置一堆意味不明的浮雕物件，然後透過鏡子反映出和原畫一樣畫面的作品。

　　將鏡子反映在鏡子裡面後，鏡子對面的鏡子會因為透視的關係而漂亮反射出無數的鏡中鏡，這讓我深深感覺到「鏡子是提供思考的師匠」！

<div align="right">《日本經濟新聞》12月21日／〈心的玉手箱④〉／日本經濟新聞社／2006年</div>

梵谷的〈向日葵〉1988　　　　　　　　〈鏡中的阿爾欽博托Arcimboldo〉1988

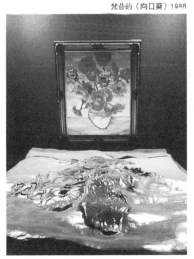 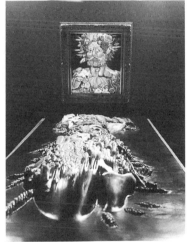

握手的意味

　　就像是和我們認識的人或朋友握手時都會省略寒暄那樣，這行為正表示出相互之間的友情及信賴。握手這個行為在某種層面上代表沒有爭論，只有意見一致、贊同和贊成的心，也可以說是象徵人類的共存。

　　自己的右手和對方的右手緊緊相握的信賴感可說是一種國際化訊息。在這裡，要介紹的各種握手是我個展《FRIENDSHIP》系列中的一部份。

　　有平凡相遇式的握手，也有單純打招呼的握手。可是，在這其中藏有複雜、百感交集的人際關係。用膠帶固定住的握手是為了要讓友情長存吧！而用別針連接著的握手是互相不感覺到痛的兩人嗎？用大螺絲鎖著握住的雙手……。

　　握手是人們為了要相互連繫情感，還是對不願分離的自由的束縛？它其實敘述著各種握手的故事。

　　握手中的拇指和食指會相互重疊握手，這時握手中的對象是自己，雖然形式上是握著手，但實際上卻是沒有和自己以外的人握手，所以也會有這種不合理的握手情形。

　　對於握手時手的形態來說，它擁有的是以人類禮讚為基礎的相互信賴感。但是，這種前提一旦關係惡化後，藏在握手裡的內容就會展開戲劇性變化。

　　對於自己來說，就算握手的對象具有威脅性，但是在握著手的形態當中，飄盪著的仍舊只是人類禮讚氣息，我認為，這種情形是

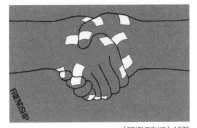

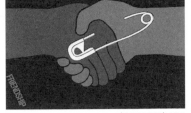

〈FRIENDSHIP〉1975　　　　　　　　　　〈FRIENDSHIP〉1975

握手意涵中所具有最強烈的視覺元素。

　　背叛、不信任、被強迫握手……等，這些不僅止於人際關係，甚至從我們社會到國際情勢都具有共通的真實感。

　　有的握手是捕捉空虛，藉以象徵柔弱的人容易陶醉於無意義感動的握手。也有是在握手後，會因為手奇妙的存在感或強力的握手感，使得兩人日漸疏遠的握手。而事務性握手只是形式上的儀式，之後對方的手就會從肉體和內心的握手轉變成象徵性的握手而已。握手這種國際性禮儀友好意象的背後，也存在著人類醜陋的影像。

　　在通常被認為極為普通的日常行為和平凡形態中，其實也隱藏著眾多超越想像的強烈視覺能量。也可以說，愈自然平常就愈能產生新的效果吧！

　　　站在地上、坐在椅子上、走在路上、躺在草坪上睡覺、鞠躬行禮、看報紙、喝咖啡、穿衣服、打電話……等，創意原素可說是存在於這些司空見慣的行為中。如果將日常生活當作所有設計活動的指針的話，那麼，要握手的對象就會自然而然出現吧！

《idea》133號／〈創意的素材35〉／誠文堂新光社／1975年

萬國旗的蒙娜麗莎

　　這幾年，我在中國美術系大學的海報個展和實做的課程變多了。北京清華大學美術學部、江南大學平面設計科、上海同濟大學設計中心、重慶交通大學平面設計科、廣州美術學院設計科、還有台灣師範大學平面設計學系……，這麼持續下去的話，可以看到的是想要透過作品來學習創作者感性的意圖，這讓我思索起屬於中國國家策略的設計教育……。

　　911恐怖事件前一天，我的海報設計展在紐約視覺藝術學院的畫廊開幕。然後理所當然的，我11日傍晚開始的演講就在混亂不安的戒嚴令中被迫暫停。之後我又陸續出席世界平面設計連盟巴黎會議、澳門藝術雙年展、韓國國際海報美術展……等審查會，因為能夠出席各個設計教育現場，所以讓我更加思考目前的設計教育。那就是，不論在紐約、巴黎、首爾、台北還是東京，即使各國的歷史、生活文化都不盡相同，但卻都是依靠超技術道具的高級電腦來進行創作……。

　　我有一張重現蒙娜麗莎微笑的海報作品，這張海報在各國舉辦電腦活動時很受歡迎。它是用了50個國家的國旗共3485面所構成。當我在會場解說，這張作品不是用電腦而是靠雙手邊看邊貼而成的時候，全場一片譁然。再加上這幅蒙娜麗莎的畫面大多是由單色且灰暗的色彩，而各國旗都是由高彩度、高亮度、強烈的色彩所構成，這在當時（約20年前）的電腦是無法分析的。不僅如此，蒙娜麗莎的衣服幾乎都是黑色，除了國旗上有用到黑色的國家，比如說

捷克共和國國旗　　　　　　　　　　〈LOOK 1展〉12人藝術家（海報局部）1984

德國，阿拉伯諸國中的肯尼亞、坦尚尼亞……等，其它的國旗幾乎都沒有用到黑色。

　　色彩亮麗的「蒙娜麗莎的微笑」接近完成了，但是……圖面右側的眼睛不論用哪國的國旗眼神就是不對。那時協助我的是藝術大學福田設計研究室的院生，我們用過英國、法國、美國、巴西……等國旗，但是蒙娜麗莎就是不看我們，那真是一段奮戰惡鬥的日子……我們一直看著差不多半張郵票大小，由色彩繽紛國旗所組成的蒙娜麗莎，直到全體人員的眼睛都快累垮了。就在這個時候，我將捷克共和國的國旗倒過來貼著看，『就是這樣！』整個研究室歡呼聲四起。蒙娜麗莎看著我們這邊，她笑得好燦爛！

　　平面設計師也被稱為視覺傳達者，做的是抓住人類視覺然後進行造形的工作。我們人類的視覺從創世時期後就沒有再進化（我個人認為）。能夠看得見從宇宙深處到細胞內部為止的是科學之眼，但我們的眼睛不完全。所以要吸引人，要讓人觀賞的造形就必須由人眼來創造。我想，萬國旗的蒙娜麗莎小姐讓我們瞭解到這一點。

　　把「捷克共和國的國旗顛倒過來放！」，電腦是絕對不會這麼教的吧～

《中等教育資料》3月號／〈萬國旗的蒙娜麗莎〉／文部科學省／2003年

貓和鼠

結合平面與立體的「貓和鼠」

所謂設計並不是一門學問，也不是有人訂製才開始做的。為何我會這麼說？因為設計是和生活息息相關的。舉例來說，以前的人會從水井打水然後用雙手接來喝，但如果是家裡的人生病的話，就用樹葉盛水，或是用樹皮、木材雕刻成器具打水回來給家人喝，這就是所謂的設計。總之，便利且為人們存在的物品都是設計。據說目前人類生活中的器物大約有3500種，再加上現代的各種電氣化製品大概有7000種。因為這些都是和生活息息相關的，所以全部都是設計啊！

我是在平面設計領域，所以從事平面工作比較多。以立體來說，我總認為和自己完全無關，而且實際上我的工作親手製作立體的機會也不多，因此有時候就會產生平面和立體在觀點上的困惑，曾經腦海裡就出現過從上往下看是圓形，但從側面看是三角形的圓錐體這種想像。然後，接著圓錐體的底邊不是圓形而是心形的話呢？這也是某種程度能夠想像的到的。但是，將側面看是三角形做成三葉草的話呢？這就很難想像了。（p109）

大概是20年前的事了吧！當時是在平面設計工作方面遇到瓶頸的時候，我做了這件〈貓和鼠〉的作品。理論上，如果老鼠的鼻子到尾巴的長度等同於貓耳朵到腳的長度的話，那是可以做出來的。只是不論圖面或實體，這些在腦子裡都很難被描繪出來。而所謂彫刻家，都是先想好某個物件再將它雕刻出來，所以沒有想像就無法

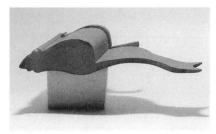

「貓和鼠」1969　　　　　　　　　　　　　　　　「貓和鼠」1969

雕刻，他原本如果想要雕的是貍貓，但成品卻是狐狸就傷腦筋了。

　　這件〈貓和鼠〉從正面角度看是老鼠，但從上方轉90度看就變成貓，這不看實物的話做不出來。當出現這種想法的時候，我腦中對事物的看法開始快速崩解，那是我腦中的小黑洞？還是我看到了異次元……。在某種意味上，對我來說，這件〈貓和鼠〉作品是我的回憶。

　　有一種「Horse & Esroh」的馬，將這隻馬換個90度來看，它看起來像是同一隻馬顛倒過來。然後我有一件作品從側面看是人，但是從不同地方則變成叉子，還有一件彈鋼琴的人和拉提琴的人混在一起的作品（p73-29），像這樣不斷拓展想像後，我大概創作了有30件左右的作品吧。

　　這讓我認識到在平面之外還有其它有趣的世界，以此為契機，我對人類的錯覺與錯視所產生的世界有了興趣。這在顏色方面也可以這麼玩。例如，讓黑色描繪的物件產生振動後，它會因為波長的關係而看起來好像上了色，又或者是亂切換黑白電視的頻道後，也會讓它看起來好像有顏色。還有一種可能性，海報是貼在街上的，而坐在車上或搭電車的人會看，利用人眼止在移動這點，然後對坐在車上的人來說，我想，那可以造成是多彩的海報這種錯覺。

　　如果要我說的話，我認為汽車工程師是最糟糕的。因為，他們連擋風玻璃上的雨刷都沒有辦法拿掉。雨天時，雨刷在人的眼睛前面閃閃發光，這在心理上當然是不好的。然後在雨開始下便開啟雨刷撥水，這是事故發生最多的時候，而這個雨刷的動作不也是造成事故的原因之一嗎？不要只專注在思考機能或生產性而已，例如我有一張做成狗形狀的椅子，椅子不全然是以人的肉體休息為目的，如果有能夠讓心靈休息的椅子也不錯啊！

　　談到之後設計師的工作，因為和我們生活相關的所有事物都是設計的對象，所以更必須要考量到何者是最好的才行。玄關的門為什麼一定要被打開呢？因為身處在吵雜的世界，所以看起來像玄關般的物體打不開，然後從不相干的地方進出也不錯吧！不跳脫社會性觀點的話，是無法出現嶄新設計的。

　　那時是我開始思考什麼是對自己最好的時期，當時想著之後一生都不要打領帶了吧！要是遇到一定要打領帶的宴會的話，我就穿上畫著領帶的外套或T恤出席，不夠的話再畫上燕尾服（p64、p65）。還有，試著思考不用所有廚房用品的生活會怎樣？運動也是，要設計出什麼樣的競賽比較有趣？以及健康也是一樣，由設計師進行提案也不錯吧！

　　　　　　　　《私とモノの出　い》／〈貓和鼠〉／北斗出版／1981年

　　國際性海報設計競賽有波蘭華沙、捷克布爾諾、芬蘭拉赫蒂、俄羅斯莫斯科、法國肖蒙、墨西哥、斯洛伐克特爾納瓦、美國科羅拉多，以及今年舉辦第四回的富山三年展……等。從這些海報設計競賽中，究竟會有多少嶄新的才能會躍上國際舞台呢……？然後透過這些競賽，除了能夠促進歐洲、美國和日本的海報文化交流以外，它當然對設計師之間的友好關係和專業上的提升有所貢獻。

　　波蘭強烈逼真的具象表現、瑞士輕快知性的構成表現、德國充滿量感的飽滿精神表現、美國明亮而俏皮豐富的多樣表現，而日本目前則是擁有多位個性化的創作者，其表現層次也是逐年地累積而深化中。

　　《第一屆華沙國際海報三年展》在1966年舉辦，它首度開啟了世界性海報的文化視野，而今天，各種海報在世界各地的國家、都市和街道上同堂競技，這種視覺饗宴就這樣透過創造性進行一種盛大的國際文化交流。而每次在海外都市舉辦日本文化嘉年華會時，很多都會同時進行日本現代海報展，我想，國際文化交流就是一個很重要的因素。

　　以吶喊人類生命和尊嚴為訴求的社會海報、迅速傳達藝術文化娛樂活動的文化海報、大幅左右國情和經濟的華麗廣告海報，這些支持意識形態的創作和領先時代的商業力量，可說讓高度技術的印刷工作成為最普遍且強大的文化交流使者。

　　雖說地球只有一個，但是各地區不論是國情、思想還是風俗習

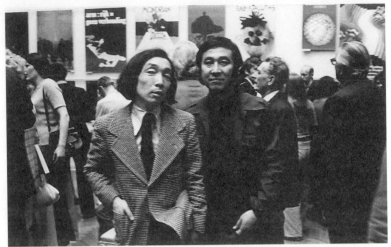

與粟津潔合影／華沙國際海報雙年展金賞受獎者3人展（波蘭Wilanowie海報美術館）／1974年

慣都差異甚大。而各國設計師，平常便在這種不同社會環境下進行
創造活動。可是近年來，卻明顯可看到設計師們跨越這種區域界限
並以全球性為主題相互競爭著。

　　1989年在巴黎舉辦的《法國革命200周年紀念人權國際海報創
作展》，以及1992年在巴西里約熱內盧舉辦的《聯合國地球高峰會
創作海報展》……等，這些的主題都是以「地球」這個生命共同體
來進行思考，我想，這是因為有必要呼籲世界各國重視這類問題的
關係吧！還有世界共通的問題和事件多如牛毛也是原因之一，像是
自然災害、環境破壞、恐怖主義、暴動、再加上飢餓……。

　　或許平面設計師已不再只是商業的創造者而已，他同時也是人
類與地球保護的鼓動者了吧。從商業到文化，海報現正開始加快速
度環繞地球。

　　在《富山三年展》開辦的今年，也就是1994年，此時華沙、布

爾諾、墨西哥、肖蒙，也同時舉辦國際海報的設計競賽。

　　或許是偶然，從日本前往前述4個國家的國際評審委員有永井一正、松永真、齊藤誠、還有我。在這狀況中，有趣的是出現了日本平面設計水準的指標，只是我在想，這其中似乎還有一個難題，那就是申請人會挑選並提交參賽作品，但同一件作品除了可能同時參加4個國家的競賽以外，不同評審委員挑選的入選作品在「質」這方面當然也會不同。然後還有，舉辦國際級海報設計競賽的國家也有增加的可能性。

　　我明知道會有不同意見，但還是讓我在這裡大聲疾呼一下。就像運動界的奧林匹克那樣，如果在各國平面設計協會或相關企業、團體的協助下，能夠實踐在某個國家召開世界級的海報設計競賽的話，那會是怎樣呢……？

　　還有，我希望大會是兩年舉辦一次，因為我希望能夠讓下一代學習平面設計的學生在學習期間參加，也因為唯有在新一波的浪潮中，才會產生世界級海報文化的未來……。

《第4回世界海報二年展富山1994》圖錄／〈國際競賽考〉／富山縣立近代美術館／1994年

大街上的海報

平面設計師在設計海報時，一般會在尺寸範圍內進行發想、構思並加以完成，這已經成為常識般的規則。但是實際上在張貼海報時，可能國情也不一樣吧，常常會集中性的貼在特定場所，而海報尺寸也有很多種，從一段式張貼到多層式的張貼都有。

從展覽地點或是路上獨立搭建的廣告看板開始，到以車站月台為中心的車站海報為止，日本的海報大約有90%都集中在車站內。此外，在國內幾乎看不到廣告塔，但這在歐美各國都有所採用，那幾乎已經成為一種都市風景。

將工地現場的外圍牆版當作展示場所，這在世界各國都可以看到。雖然利用工地現場的外圍牆板或建築物的牆壁來張貼海報不成問題，但是在大街上的獨立佈告欄，它們不論是造形、素材或設計都很難讓人有驚艷的感覺。

關於這個問題，雖然有人認為那是掌管城市美感的行政單位的問題，但是我想，創作海報的平面設計師應該要在瞭解環境的情形下，之後再來進行發想才對吧！

我認為，一個平面設計師在海報完成後，「要貼在哪裡？」、「該怎麼貼？」都沒有關係的時代已經過去了。只是，不論是行政上的改革還是像佈告欄般的工業設計產物，對平面設計師來說，如果對這些問題自己力有未逮的話，那麼，就必須將平面設計領域的想法做最大限度的發揮才對吧！

在海報製作上，從思考海報貼在街上的情形再來進行設計，這

或許有可能衍生出新的海報發想。

我看過用黑白相間的格子方式進行單一海報張貼的佈告欄，諸如此類，這可說是以平面設計之外的要素呈現出效果的例子。

身為「貼在大街上的海報」的創作者，身為一個平面設計師，似乎有必要重新思考某些細節才是！

面對未來，要去思考平面設計的現代要素。

《idea》123號／〈創意的素材25〉／誠文堂新光社／1974年

捷克斯洛伐克共和國・布爾諾的街道／1966年　　　　　　瑞士／1980年代

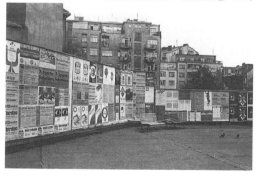

隨筆
福田繁雄

Essay
Shigeo Fukuda

難以忘懷飄著細雪的那天

　　我的「年輕歲月」和大家想像中不一樣，是我深信的日本以一種無法想像的情景面對二次大戰結束後的悲慘時代。我的家人就像被「疏散」這個用語追著跑那樣，在東京之後便搬遷到母親家鄉的岩手縣二戶市福岡鎮。當時的縣立福岡高中在棒球方面實力堅強，也培養出劍道和弓道這種樸實剛毅的校風，學生粗獷的氣質在縣內是出名的。

　　在東京長大，屬於外來奢華少年的我，懷有連嚴苛義務勞動都能夠忍受的密技與目的，而成果也獲得了鼓勵與支持，那個密技就是「設計」。當時我暗中參加《鐵路75周年紀念海報比賽》、《讀書周全國學生海報比賽》……等競賽，並且在全國高中部門得到第一名，還獲選為東北地區的代表作品，那時我就決定，將來要往美術之路邁進。

　　我從在東京的小學時期開始，就很認真畫漫畫。而初中投稿的四格漫畫，也被刊登在岩手日報的文化欄，還有也參加了螢雪時代雜誌主辦的全國學生連載四格漫畫比賽並且得獎，當時我也考慮過要走漫畫家的路。但是，那時也一直想著要去東京藝術大學學習真正的造形藝術。從家裡到學校足足有四公里遠，而平常我都穿著厚重的木屐步行上下學，如果遇到考試日或冬天則搭巴士。

　　那天很冷且天空飄著細雪，而我就像往常般在咖啡廳前面等著回家的巴士。當天那間店的老闆出來說：『你是福田吧。公車還沒來，先進來裡面休息吧！我在報紙上看過你的漫畫喔！』那是一間

像LUCKY STRIKE香煙盒般時髦的咖啡廳，也是鎮上唯一一間以學生身分難以踏入的店，但我一直都想進去裡面看看！在充滿文化氣息的店裡，我拍掉身上的細雪後坐在靠近門口的椅子上，那時店主人好像要對我說什麼，但我卻看到桌上擺著一本叫做「漫畫」的雜誌，然後就興奮到心臟像是要蹦出來那樣。

　　『這個請借我，明天還你』『走吧，去二樓……』，他邀請我並帶我到二樓的房間參觀。上樓後我體內的血液一下子穿透腦門，然後就像閃光燈在眼前不斷閃爍那樣，因為房間裡的書全部都是美術書籍！就算是縣內的盛岡書店，我也沒看過這麼多的美術相關書籍。原來這家的主人很喜歡繪畫，雖然他獨自學習作畫卻始終無法完成成為畫家的夢想。我拚命忘我地選了20本左右的書，拜託他借我一個禮拜。

　　這樣一來，我就沒有搭最後一班巴士，而是借了雪橇載書，在匆匆忙忙道謝後，我花了幾個小時輕飄飄地走在凍結的路面上回家，在路上我還好幾次停下來，摸著雪橇上的書確認這不是夢！看著厚重的雪橇，我從沒有過這麼開心過，那天晚上，我甚至拋開藝人入學考試而熬夜閱讀帶回來的書。

　　之後我去了好幾次那家店，裡面的書我差不多都借過了，當時也快要畢業。有一天我去向他道謝，他說：『請代替我在美術界裡打拼，這些全部送給你！』這段發生在「年輕歲月」的事雖然只是我人生裡的一段小插曲，但我卻無法忘記。因為我深信，沒有那段「年輕歲月」，就不會有今日的我。直到今天，那些還擺在我書架上的書都是我的寶物，翻開封面後，那時候的細雪至今還堆積在佐善文庫的藏書章上面。

《年輕時的我》／〈難以忘懷飄著細雪的那天〉／每日新聞社／1986年

一封航空信

　　那是我一直無法相信的一件事。當時我收到了從紐約寄來的邀請函，邀請我開辦個人展。那封航空信上印有IBM公司商標，還有世界聞名的設計總監保羅・蘭德的署名。

　　1967年，當時正處於日宣美（譯註：日本宣傳美術會）設計公募展的全盛時期，是進入設計界的熱門途徑。那時當紅的設計師前輩龜倉雄策、早川良雄都各自以「才華」相互競爭。而田中光一、永井一正、粟津潔、勝井三雄、細谷巖、和田誠、橫尾忠則……等都安全地通過這難關，但那時我對自己是否要走相同的路則抱著非常大的質疑。

　　從平面設計這種在平面上不斷嘗試的過程中，我受到它可以被立體化的吸引，等到我注意到這件事的時候，就已經從草稿進展到圖面，一種壓抑不住的樂趣湧上心頭，使得我以專為小女梅蘭做玩具的名義開始設計製作。那其中雖然也有不滿意而未完成的作品，但我已經下定決心要在日本橋的丸善畫廊發表，內容有稱不上是玩具的張著大嘴的開瓶器和站立的蝸牛筆座……等，我將它們命名為遊具。

　　當時展出了一百多件作品，裡面包含各式各樣的原創遊具和立體書式的創作繪本，其中有像繪畫般將各種形態的鳥類鑲嵌在木塊中的拼圖積木、用布剪裁成獅子形狀可貼在浴缸磁磚玩樂的作品、用釣線把釣具的浮標和鉛錘綁起，可在水中平衡走動的長捲毛狗、吊在鼓風機前會擺動手腳跳起舞的紙猴子……等。

在平面設計的最盛時期，當時所有的動向全都指向平面設計這一點，因此幾乎沒有想要創作玩具般物件的設計師存在。我認為時機到了，我的發表作品刊登在報紙和設計專門雜誌，更幸運的是，那篇報導還被美國的保羅・蘭德看到。一個默默無名的新手設計師作品，突然間要在紐約發表作品！實在不可思議，說真的那只能以驚奇來形容。

在那個無法想像於海外舉辦個人展的時代中，我每天從早到晚埋首於創作新作品。IBM藝廊的展示是由保羅・蘭德親自設計，而開幕時的序言決定了我之後的創作之路，他說：『我想，雖然集結人類智慧所創造的電腦將更會引領並掌控新時代，但是，福田遊具中的個性和幽默卻是我們不可忘記且重要的想像之心』。

了解的人就知道，保羅・蘭德是一位一絲不苟的人，連想要見他一面都很難，但他卻賦予我莫大的勇氣。我只要是去美國就一定會帶著最新的作品去康乃狄克州拜訪蘭德家，並且希望能夠得到他的批評和指教。此外，蘭德還聘我為耶魯大學的海外教師，對於能夠收集視覺設計相關的文獻和資料這件事，我已經無法估計他對我的創作活動帶來多少奧援和信心。

總結來說，用與生俱來的人腦策畫出傳達領域中尚未開發且非常有趣的幻覺（錯視、錯覺），這當中的潤滑油就是自己體內帶有遊樂型的血液，而帶給我這種信念的就是這一封航空信。

《與自己邂逅》／〈一封航空信〉／朝日新聞社／1990年

是競爭對手也是父親的林義雄

　　林義雄是我的師長，是我的競爭對手，也是我的父親。

　　林義雄，他不論是雨天、刮風、晴天，不論是家人的生日或是窗邊飛來黃鶯，還是庭院被雪覆蓋，都在畫童畫。我從沒看過停手的林義雄。在工作職場中，他總是伸直著背，然後在調色盤上，在白色繪圖紙上，在筆洗中，像樂隊指揮般地揮動手中的筆。

　　到了春夏時期，他會到庭園修剪樹木。然後不斷嘮叨，重複著歪理說從事勞力工作會使手發麻而畫不出細線條……之類的話，我通常不會從工作的地方跑去幫忙，而林義雄就自己拿著修剪樹木的剪刀喀擦咯擦地剪著。爬上A型梯，伸直背，他在修剪樹木時的感覺和他在畫童畫時一樣。林義雄早上起床，然後像是伸懶腰般心情愉悅地整理庭園，接著就像整理庭院般的在自然喜悅中畫著童畫。

　　在工作沒有進展……等時候，無論是有人來訪，或剛好遇到別人，都是很討人厭的事，但他總是笑容以對，諸如此類的事情，對我來說真的做不到。我曾經從林義雄的工作場所走到庭園窺視，但從來沒有看過他露出「討厭，妨礙工作」那樣的神情。對於這一點，我真的覺得很不可思議，而且也很佩服他，然後他總是精神奕奕，拿正在畫的草圖或畫到一半的圖稿給我看，嘴裡還唸著：『畫得不是很順利……』並悄悄地放在我前面。

　　那時候我總是有點後悔，覺得我又妨礙到他工作了……。

　　即使如此，林義雄他還是笑著。

　　林義雄只要是和童畫不相干的事，例如別人的事或繁雜事他都

完全不感興趣。我想那是他一心一意想要獨自完成一件事所帶來的自信，所以就對身旁的事不在意，就像是今天一早就伸直背，然後鎮坐在椅子上工作那樣的感覺。

創作定名為〈童塑〉的陶偶，然後和平面性的童畫一同發表已經有7、8年了吧！我感覺到，這樣的工作除了可以加強平面性的創作活動以外，還能夠讓童畫畫框表現不出來的另一個林義雄的精靈世界，脫離畫框自立。

我非常熟悉的林義雄被稱做是日本童畫界的前輩、駐防戰士和長老，但對我來說，只有「老」是難以置信的。為什麼呢？因為他五十年如一日，持續畫著童畫，並建構自己的世界，而現在他還像是年輕人般，將心力全部放在創作上，並且堅持重複著技術上的試驗，而我每天所看到的他，呈現出的是愉快且果敢創作中的背影。

林義雄對我來說，他永遠是一個老師、勁敵，也是父親。

『日本童畫3‧黑崎義介‧林義雄‧鈴木壽雄』／〈是競爭對手，也是父親的林義雄〉／
第一法規／1981年

林 義雄（Hayashi Yoshio）
明治38年（1905）～
童畫畫家。明治38年（1905）出生於東京深川。19歲（大正13年）入選中央美術展，然後於蔦谷龍岬門下學習日本畫。昭和36年與武井武雄、黑崎義介等人共同創設日本童畫家協會，直到昭和59年為止，每年都會在日本橋東急百貨舉行協會展，其後每年以個展形式發表作品。繪製過〈親指　〉、〈友達〉等眾多繪本。曾擔任日本美術家著作權連盟理事、日本藝術協會理事。（譯註：本文發表於1981年，實際上林 義雄已於2010年12月9日去世。實際上，林義雄是福田繁雄的岳父。）

修道院的「視覺陷阱」
20世紀，我自己的視覺震撼

1. 20世紀篇

◎人類史上首次登陸月球表面，阿波羅11號的成果

◎家用彩色電視機的普及

◎Air Dome（充氣帳篷）的登場

◎LD（Laser Disc）和CD(Compact Disc)

◎條碼的登場

2. 個人篇

◎製作理查德・哈斯（紐約）和法比奧・里奇（巴黎）的各種詭計壁畫（錯覺藝術）

◎遇見心理學多義圖形〈魯賓之壺〉。運用多義圖形原理，於是乎，我的代表作品海報與插圖誕生了。

◎在東京國際版畫雙年展（1957）看見艾薛爾作品〈婚姻的束縛〉（1956）

◎維也納美術史美術館的阿爾欽博托四部曲作品，以及歌川國芳共通的〈寄繪〉作品

　　本世紀的視覺震撼（Visual Shock）是對人類夢想的挑戰以及超科學技術的進步，稱它是對地球環境、自然驚奇、宇宙天命的發現……等的再認識，也不為過吧！只是，對於身為日本視覺傳達者的我來說，四個世紀前，就有人在地球的另一端完成對人類與生俱來的視覺運算進行挑戰，而和「透視（perspective）」與「歪像

（Ana morphosis）」的邂逅則是視覺震撼的全部。雖然有點晚，但卻發現了人類視覺的核心。

在此，我想在此以透視法與其先驅者，也是視覺科學理論研究者兼修道士的Emmanuel Maignan，他運用濕性壁畫（fresco）技法繪製的壁畫《Saint Francis of Paola》所帶給我的強烈視覺體驗作報告。在義大利羅馬西班牙廣場頂端的聖三一教堂就有那幅歪像的存在。

1980年夏天，我獲得站在被稱作視覺之謎的歪像原點的許可。當時修道院是不對外公開的。我以研究者身分獲得許可，因而可以參觀修道女官二樓全黑的長廊。

在我腳下地板上的磁磚，有著歪像研究書中介紹到的黑白兩種顏色相間的市松圖樣，現在，因為我正站在如此貴重的壁畫所在地，所以內心感動到快站不穩。面向中庭的百葉窗稍微開著，這讓一道光線從長廊深處浮現，在那道光線中，人類智慧奇蹟的空間就像結束340年冬眠般鮮明地浮現出來。在左手邊的牆壁，可清楚看見留著白色絡腮鬍鬚的聖法蘭西斯，對著大樹拜跪祈禱的姿態。將視線鎖住那姿態，並一步步往方格花紋的走廊前進，這時聖法蘭西斯開始往橫向企斜，就好像要融入那牆壁中，進而倒塌而去。然後走到聖人跪下的地方後，卻又不見蹤影，就像是彩霞般開始產生拖曳，也像失去重力的草原般在空中飄盪，並蔓延而去。此時如果將身子靠近牆壁觀看的話，又會轉變成讓船隻浮現的聖人出生地—卡拉布里亞港。

站在1642年建造的這幅壁畫前面的我開始麻痺在這錯覺的陷阱裡，腦細胞全面開放而整個人欣喜若狂。那是強烈的視覺震撼！到現在，那震撼的感覺仍然持續著。

1642年，距今已經是350年前，而我還淪陷在那視覺陷阱的深

處，對此我自己也感覺到訝異。但是我想想，就算是在今天，四個世紀前的人類智慧可以讓我們依舊訝異一事，這絕對不是什麼異常的體驗。想要吸收更多海外知識的我們，在學習上並沒有形成浪費，我想，邂逅這種技術的視覺震撼，也是身處在二十世紀人類的寶貴經驗。

《藝術新潮》1月號／〈20世紀的，我自己的視覺震撼〉／新潮社／1995年

「Saint Francis of Paola」／Emmanuel Maignan／1642年

　　由於我一直都在思考如何將日常的趣味性放進屬於自己的造形中，因此對自家居住的空間就自顧不暇。但即使如此，自己的住處要擁有自由且屬於自我的想法，這是一件可以確定的事。在思考並想要實現某種新的事物時，曾經有過的過去式會變成某種阻礙，那是因為它未曾被實現的關係。

　　首先，我要從打造庭園的發想來探索腦海中的記憶……。

角錐形的綠色庭園

　　東、南道路轉角十地上的庭院是一個一年四季都能夠享樂的空間。因為這邊是住宅區，所以附近的住家都會請園藝師來做修剪工作。雖然我沒有直接聽到，但園藝師和庭園師都曾指名我家庭院中那顆紀念用的桂樹，說：『那棵樹應該砍掉！』那顆桂樹可是我協助岩手縣設計植樹慶典標誌及海報時當地首長送我的，它是我家庭院裡的一顆寶樹。在整個庭院裡，那顆桂樹一直是我自豪且長得最高的一棵樹，所以我從那時開始，就思考著能否用這顆桂樹為中心來造景。

　　它現在已經比電線杆來得高大，但當時是六公尺左右高。將桂樹的頂端當作頂點拉纜繩，然後以四角形庭院圍牆的高度將庭院圍成角錐形後，從虛擬的角錐形露出的樹枝要切除……。雖然有人將樹木修剪成鶴或象的形狀，但違反自然法則的銳角幾何形一定會更有趣，記憶中，這個計畫在幾天後還是沒能實現。

譯註：日文中的「住居」發音是
SUMAI，而本文標題中「巢」的
發音是SU，因此「巢 My」是日文
「住居」的諧音。

樹木們長高了，而我想著要建造這看起來是巨大角錐形的綠色庭院要花多少年呢？然後冬天怎麼辦？這個想法就像泡沫般消失，並封印在我的記憶裡。

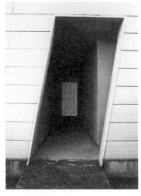

正面玄關

英式迷宮式庭園的構想

不畏懼打造庭院的構想而繼續挑戰的，是在要擴大現在工房的時期。當我得知，中世紀的英國貴族在官邸用樹木製作迷宮的原因，是不讓訪客直接進入玄關，然後從樓上的陽台還可以享受觀看訪客迷路的情況。這讓我打算在我的庭院也來搭建一座迷宮，於是我動手開始規劃迷宮的圖稿。雖然設計圖已經畫好，但是經過仔細計算，帶刺的柊樹有一公尺高的大約需要一萬日幣，然後數量約需幾百顆樹，因為這樣，福田主題樂園就停下腳步，而建造趣味性福田主題樂園的夢想依舊還是一個夢想。

玄關騙人的門

這裡提到的寓所和住宅首重玄關。在日本，建築用語又稱它為「門的架構」，就好像商人會看客人的鞋子做出決定那樣，也就是所謂的「要看腳」這種觀念。我想就算沒有玄關這種入口，但只要有一道暗門的話……，只是思考而已不會發生任何事，而那就是創造者——我要挑戰的玄關設計。在木造平房裡要從事設計這項工作是比較棘手的，因此我把工房增建在二樓，過程中最大的要點就落在玄關。將玄關全部畫滿圖形這種手法雖然也很有趣，但這在古今中外已經可以看到案例了。

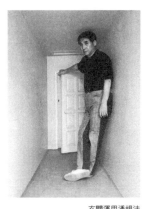

玄關運用透視法

完成的玄關有一片真實的門，它的右手邊也裝有門鈴。當訪客來訪總會按門鈴等開門，然後裡面的人會回答：『來了～』……客人等待中……。然後右手邊的白色牆壁會打開，這時福田家的人會露臉，就是這樣的一種模式。裡面安裝的門是真的可以打開的，但就算打開了也只是白色的牆壁而已，這就是騙人的門！第一次來我家的郵差或送快遞的人都會嚇一跳，然後臉色蒼白地不斷來回尋找再折回，過了一會兒，我會特意把門打開，然後用一種很認真的表情將送來的東西塞進白色牆壁，有時候我還會裝作很吃驚，像這樣，這個擁有騙人門的玄關算是非常成功。之後，因為這扇門太出名了，所以一到假日就有一群騎著腳踏車的學童來這裡指著門說：『這裡！這裡！就是這扇門!!』就這樣，被吵雜的訪客打擾的日子持續著，原本應該要對附近的鄰居感到抱歉，但我還是裝作沒事那樣……。

將反透視法用在玄關

我的工作是平面設計，主要是製作海報。我畫了50年的海報，作品超過三千件，每件作品如果保存50到100張的話，那重量會難以想像。因為必須要把家改建成鋼骨結構的關係，所以又再次得到向玄關挑戰的機會。

只是為什麼要保存做過的海報作品呢？在此對擁有這個疑問的人做一下說明。

目前在世界各國都市舉辦的海報競賽有18處之多，然後文化交

流的海報展也在陸續舉辦中，因為這樣，每件作品都必須準備原來三倍，甚至是四倍的量……，因此我在新的鋼骨結構2樓的工房裡設置了八個兩公尺高，可存放海報的收納架，而我的工作場所也變得更寬廣，接著是，玄關！

這個玄關的構想是以17世紀巴洛克時期建築家的視覺詭計（trick）為基礎。我走過羅馬由佛朗西斯科・博羅米尼建造的斯帕達宮的柱子迴廊，已經是十幾年前的事。那座建築物的入口高度有我的四倍高，而在最裡面的小出口處可以看到對面庭園有一件貝爾尼尼的雕刻，它看起來很小。貝爾尼尼是一位以大型主義聞名的創作者。想像柱廊的長度，它縱深看起來似乎很深，我雀躍地進入柱廊之中，無論是正方形的石材地板，或是在左右兩側林立的12根柱子，還是天花板上的網格，當我一步步往前走卻變得越來越小。有3公尺寬的入口也變得越來越窄，而原本看起來很大的出口，感覺就好像一伸手便可以摸到天花板那樣的狹小。這是透視法的應用，是視覺詭計建築物的傑作。而在入口處看到被認為是巨大的貝爾尼尼雕刻，它事實上不到70公分高，這十足是一個詭計空間！

我一直想著，總有一天我要將反透視法用在真實的空間中。於是，對於這個新的玄關，基本上我決定要用反透視法來加以處理。只是在規劃的同時，我瞭解到，視覺效果在設計圖上是無法表現出來的。我麻煩了當時是東京工業大學建築科助教的Y氏，請他幫忙進行施工、建材及其他的協助，然後我站在玄關前的馬路上指揮牆壁要用什麼樣的角度？天花板要如何傾斜？地板要如何鋪設才可以做出視覺性的人工式透視……等，連續幾天，在施工現場進行的是將三合板立在牆面上的艱苦奮戰。雖然那麼辛苦，但反透視的玄關就這樣完成了，那時心裡真的是無限喜悅。

福田宅邸的壁面

　　從馬路到入口正面，在8公尺前方可以看到玄關的門，而入口則是向右傾斜大約九度，然後朝門的方向前進後，無論是左右兩邊的牆壁或天花板都突然變得狹窄。而在門的前面，身體如果不向下彎頭就會碰到天花板，因為這扇門只有原來二分之一大小的尺寸。

　　從馬路到門的距離實際上只有三公尺左右，但是比較窄的前端卻會讓縱深看起來比實際更深。雖然用跪姿是可以打開這個不到一公尺高的門，但就算打開了，看到的也只是一片白色的牆壁，實際上，原本我想要在這白色的牆壁上畫自畫像，但最後還是因為沒有時間而作罷。

到達不了的真正玄關

　　接下來是要進入屋內的入口，這時你會發現內部有一扇看得到卻又不會令人太在意的門，可是實際上，走進入口的右手邊還有一條彎路，然後在它底邊的左側才有一道紅色的鐵門，那裡才是真正的玄關所在。此外，右邊通路的底部有一面大鏡子，所以當你對入口內的小門感到困惑再往回走的時候，就又會被這面鏡子上的自己嚇到。緊接著，終於進到紅色真正的玄關前面，那裡是由紅色磚牆

和石塊地板構成，再加上沒有天花板，所以感覺起來就像是在「外面」，然後在小路燈的引導下爬石階上到二樓，這才終於來到真正的玄關。但是，這個計畫終究沒能實現，而那個空間的壁面現在全變成是書架。……到此為止，這是我家的現狀。

爬不上去的樓梯

　　我想在靠近馬路的外牆上設置一座直接通往二樓的金屬樓梯，但是，訪客即使爬上這個樓梯也到達不了二樓的玄關處。為什麼會這樣？那是因為我想把這座樓梯做成越爬越窄，最後整座樓梯會融入牆壁消失不見的樣子，因此訪客就不得不再回頭往下走。

　　這個計畫最後也沒有實現，實在很可惜。所以也有這種實際上可行卻沒能實現的計畫。

工房（二樓）

屋頂上的雞

　　某天傍晚，車站前的派出所打電話給我，他說：『附近居民打電話來，說福田先生您家的屋頂上有隻雞……』，我在想，這給鄰居添了麻煩了嗎？然後就說『啊，不好意思，我馬上去捉牠下來……』。實際上，那隻雞是我為了門面所做的塑膠雞，因為覺得有趣，所以就試著把它放在屋頂上。雖然這隻雞因為沒有逃跑就把它拿下來了，但是這樣一來，我體認到住宅區的感性就是甚麼事都沒有的平凡性，這是一個沒能實現的住宅歡樂法術！在生活信念上，我思考著，我認為我們國家並沒有教育人民要享受生活。我們總是為了工作才稍做休息，不像美國人或歐洲人那樣，都是為了要享樂而工作。因為這個問題從住宅延伸下去會變成文化論，所以就將它跳過。

　　我認為自己住的房子就要有自己（和家人）風格的空間、裝飾和配置，而早先的機能主義應該已經過去了才是，因為現在已經來到趣味文化的世紀……。

季刊《住論》春號／我的〈巢 My〉—玩家／（財）住宅總合研究財團／2003年

遊樂心與現代忍者

　　大家都說日本人變有錢人了，但我並不這麼認為。許多人說歐美人都在做多餘的事，但是我想，能夠沉浸在完全沒有效益，不會有任何好處的多餘的事，這才是真正的有錢人。

　　我曾經因為海報雙年展的審查遠赴美國的克羅拉多州。而要回日本時，在科羅拉多州首府的丹佛機場，詢問了從瑞士來的設計師要如何回國？她告訴我，她要先去鳳凰城。鳳凰城是個沙漠都市，而且高科技工廠很多，也就是說那裡不是觀光地區。我心裡想，從鳳凰城轉機回瑞士會比較快吧！然後自以為是的說出，但她告訴我，她要在鳳凰城停留一個禮拜以上。那麼，是因為工作？她回應鳳凰城什麼都沒有。但就是因為什麼都沒有才要停留，因為那裡有瑞士看不到的風景。

　　然後她反問我：『那福田你要怎麼回去呢？』實際上我打算經由洛杉磯直接回日本，但因為不好意思就沒有這樣說。我告訴她，我還沒有決定要停留幾天。

　　在回程的飛機上，我認為自己真的是一個貧窮的人，我會想要早一點回去，並不是因為喜歡工作，也不是想要快點見到家人，而是從來沒有想過要留在洛杉磯盡情享受加州的陽光和美酒……。因為我沒有那種有錢人的「心」。

　　最近在日本，包含政治、經濟或教育各方面，終於高喊著要擁抱餘裕和悠閑生活。雖然我也參加過類似的討論會，但是我總覺得，是不是沒有將其他國家所具有的文化、想法、生活方式……等

正確的傳到日本呢？我覺得，要向國外學習的東西，應該是要和日本不同的事物和不同的想法才對。

歐美人認為遊樂、享樂是天國，而工作則是過程中必要之惡。實際上，大家都希望不要工作且整天被天使包圍著，這是一種為遊樂而工作的想法。

日本並沒有將生活樂趣化的觀念。我是在東京淺草長大，小時候有過在過年期間放風箏而被父親罵的很慘的經驗。因為那天是1月10號。對日本人來說，過年休假只到7號，在吃了七草粥後就要開始工作了。而過年休假的這段期間，則是從早到晚努力工作的人可回家鄉的時期。日本人的想法是為了工作而稍作休息以及為了工作而稍作玩樂的。

我不知道日本人這種為了工作而稍作休息與稍作玩樂的生活態度，是否可以稱之為民族性，但我覺得以國際角度來思考的話，這和外國有著很大的差異。而隨著日本和外國更加親密交流，這種人生觀的差距就會顯得更明顯吧！

我會思考這種事，或許跟我的工作有所關聯。所謂的設計，它比起藝術，是和人們的生活有更直接的關係。因為它是一種和人們的生活自身、生活態度、生活意志與希望有所關聯的工作。

在日本，從武士道時代開始就有面對面報上名號「就是我」之後開始決鬥的歷史。他們不做不光明和懦弱的事，而其中有所謂的忍者。忍者，他們思考著一般人不會思考的事。如果要說的話，設計師就是現代的忍者，他們為了要得到勝利而思考最好的方案。但偶而也會有讓人覺得懦弱而吃驚的時候，這時他們就要讓自己隱身於天花板上不在人前出現。這就是設計師！

以設計師的立場來看，在外國還有更多非常好玩有趣的事。

從日本明治時期以來要趕上與超越西歐已經過了一百年，而最近，就像大家感到的那樣，有種似乎已經趕上美國、法國、英國、義大利……這些生活豐裕的先進國家的感覺。而日本人現在大多要什麼有什麼。雖然居住空間仍然是個問題，但是對於食衣住行等方面是不用愁的。這是努力認真，才有今天的成果。

或許有些久了，在日本，曾經有一段時期常將中產階級這句話掛在嘴邊，而日本也以中產階級意識成為世界頂尖的經濟體。但是，日本不知道目標在哪裡？我想，日本人是不知道目標究竟是什麼的民族。

當我第一次被問到，『日本從今以後要怎樣在世界上發聲』以及『要採取何種姿態』的時候，雖然日本已是先驅，但問的是要給跑在後面的人建議一事。可是，目標到底是終點站？還是障礙物？都不知道。我們日本人不就是這種非常不自然的領先跑者嗎？

不能夠只是緊追、超越、和外國進行商業交流而已。文化交流也相當重要的這種想法，也越來越受到重視。因此我想，在現代，已經被遺忘的遊樂心，終於成為必要之事了。

雖然如此，但是日本不向外國學習遊樂的心，為何不學呢？因為，就算學了也是白費。日本只向外國學合理的、有利經濟的事物。我們雖然不斷吸收外國的學問和累積的知識，但是一些生動的情色故事或無聊沒用的故事，就認為不需要了。

右邊相片介紹的是開門僕人的騙人畫作，它被畫在巴巴羅別墅（Villa Barbaro di Maser）的牆壁上，是文藝復興時期義大利畫家保羅委羅內塞的作品。像這種具有歷史的遊樂心，日本就沒有學到。

對外國人來說，遊樂心是生活上最基本的思維模式，但是日本文化卻將它給排除掉了。或許，在排除掉之後才有今日的日本，但

Trick Art（巴黎）　　威尼斯近郊馬薩蘭杜的巴巴羅別墅（委羅內塞作品）

是實際上，我們要進行的應該是更溫潤、更親密的海外文化交流，不是嗎？

　　我最近接了一件從未有過的有趣工作，這或許可以成為日本正在少許改變的證明，所以就在此做個介紹。那是一件來自靜岡縣NTT公共電話亭的委託案。提到電話亭，一般認為那是供不特定多數的人使用，要便宜、具機能性和合理性，然後設計上還要能夠量產才行。它正是一個具備功能主義，且重視經濟性的工業製品。對此，委託單位希望能夠做到讓大家說：『靜岡縣的電話亭好有趣喔！』並且成為話題的設計。

　　這和目前為止的設計發想不同。日本終於也出現了結合熱情、親切、體溫、脈搏與風情的設計方向。現在已經是以全球規模來進

行思考的時代，在這四、五年間，環繞在人類自然環境和生活空間
的思考，已經變得越來越重要，不是嗎？

季刊《民族學》56春號／〈遊樂心與現代忍者〉／（財）千里文化財團／1991年

　　我在東京都淺草地區長大，小學時期，星期一上書法課，星期二上珠算課，星期三是吟詩……等補習課程，到了夏天就在荒川放水路（譯註：指荒川在東京江東區與江戶川區境內開鑿的人工河）的練武舘上游泳課，冬天則是劍道課，所以就沒有辦法學習自己喜歡的繪畫。

　　有一天，我母親買了一本兒童看的《西遊記》繪本給我。

　　《西遊記》是中國經典故事，內容是唐三藏法師帶領三個特異隨從去取經的大冒險繪本。

　　欣喜若狂的我，就每天和大我三歲的哥哥臨摹那本繪本。

　　猴年出生的我，最愛畫的就是「孫悟空」活躍的樣子。他可以自由自在揮舞重達一萬三千五百斤的如意金箍棒，還可以將它伸展到天界或把它變成像繡花針大小藏在耳朵裡，也可以翻一個筋斗便搭乘觔斗雲飛行十萬八千里。真是非常神奇的法術。

　　練習劍道的時候，我決心要像孫悟空那樣高高跳起擊打對手，因為我用力跳起的關係，結果就受到教練大聲斥責。

　　試著思考一下，如意金箍棒的法術就好像現代的小型化設計，而觔斗雲就像是噴射機。

　　歷經半個世紀，近年來因為中國國際設計會議、國際海報競賽審查委員、中國藝術大學和工藝大學演講、設計工作營……等關係，很幸運的，我有許多機會站在並走在《西遊記》的發祥地上。

　　機會來了！對我來說，這條唐三藏取經之路，是讓我去探訪孫悟空上天下海的道路。

　　我造訪了莫高窟、榆林窟、玉門關、高昌古城、柏孜克里克千佛洞、克孜爾千佛洞，然後，還有那座火焰山。

　　特別是在西安市榆林窟第三窟的壁畫中，我發現牽著唐山藏座騎的孫悟空。還有去年，出席在上海當代藝術館由Recruit主辦的日本環保設計展開幕式時，回程還趕到福建省泉州市的開元寺，然後用300mm望遠鏡對準那座五層高八角塔的第四層，捕捉到了粗魯、庸俗和一般人面相不同的孫悟空的浮雕像。

　　翻閱唐三藏的《大唐西域記》，磯部彰的《西遊記‧形成史研究》、《西遊記‧資料研究》，中野美代子的《西遊記》、《三藏法師》、《孫悟空是猴子嗎？》，邱永漢、平岩弓枝、君島久子的《西遊記》……等書，發現內容都是規模空前且超越人類智慧發想的見地，對此我佩服不已。

　　在《西遊記》中，有關佛教深奧內容的傳導就交給專門學者，而我只沈浸在人類為求生存而衍生出的智慧與其壯觀故事，雖然是這樣，但我的興趣還是在於職業風格與造形智慧上。

　　敦煌莫高窟第205窟的天花板繪畫〈三兔〉，是三隻兔子（p5）。當我看到這造形時，我想到這半世紀自己在追求什麼？又看到了些什麼？然後震驚到身體不由自主的發抖。印象中，當時手裡晃著手電筒，想說能不能再亮一點。

　　實在很難用言語形容這幅天花板繪畫其圖形的有趣之處……。

　　三隻兔子共同擁有三對耳朵，然後三對耳朵則構成了三角構圖。這是佛教的輪迴，是表示生命不斷誕生與死去的圖形。由於記載的是唐代，所以是六世紀到八世紀之間的繪圖。對於它這種簡單俐落卻說明一切的圖像，讓我佩服至極。

　　雖然我因為參加國際設計會議或審查會、大學講課、設計工作

營而有許多機會前往歐美各國，但我總是會抱著要去發現像莫高窟兔子般造形智慧的心情來旅行。在心裡，我將這種旅行定調為「才遊記之旅」。今年我也受邀預定前往台南（台灣）、墨爾本（澳大利亞）、芝加哥（美國）、大邱(韓國)、墨西哥、蒙古、諾曼第（法國）等地。從現在起，我滿心期待著能夠發現創造的智慧。

沒錯，我的「才遊記」已開始了，當然，是在中國。在中國，一到過年時就會將像是「祝你新年快樂」這類吉祥版畫或年畫裝飾在門、柱或房間內。在那些年畫中，我發現了一件三個兒童連在一起看起來像是六個人，然後他們手捧著蔬菜和水果的畫作，這幅畫有祈求豐收的意思。當時我心裡五味雜陳，敦煌莫高窟幽暗天花板上靜靜轉動的「三兔」正出現在現代生活裡。而且，這幅圖像也出現在日本浮世繪中，就是歌川貞景的〈五子十童圖〉。從那五個小孩子的髮型來看，可以想像歌川是在模仿中國的年畫，五個小孩子的頭同樣都是連接在身體上，看起來就像是有十個人那樣。我稍微查閱了浮世繪中的遊樂畫（遊び絵），發現在幕府末期留下許多具有諷刺且瀟灑畫作的畫師歌川國芳的弟子群，也就是芳藤等人將西洋士兵或女了身體進行衍伸變化後，創作出「五頭十身」和「三頭六身」………等遊樂畫作品。然後在想到被稱作是佛教圖像原點「輪迴」中的兔子，以遊樂畫方式在變動激烈的幕府末期開花結果的必然性後，我想，這也為我的「才遊記」添上了一頁。

還有另一頁，當然還是在中國。我在小小的露天市場遇見了「才」，那是高30公分、具有二頭四身的男女幼童陶像。因為女孩子頭部左右兩側梳著包頭，所以整個陶像就用這三個支點站立，是很棒的三個支點。

之後，我發現並收集了數公分大小的胸針青銅作品，然後在國

際設計會議官方海報的製作上，應用做出廿一世紀21人在圓環上連結的圖像，還有也創作出連結地球、機器人和生物的作品⋯⋯等，我的「才遊記」之旅，似乎還能夠不斷延續下去的樣子。

<div align="right">《銀座百點》7・No.644／〈西遊記與才遊記〉／銀座百店會／2008年</div>

訪談與對話

Interview & Dialogue

『HQ high quality』訪談

HQ：福田先生您不僅活躍於日本，更是世界具代表性的平面設計師。迄今為止發表了無數新奇的作品而受到了世界的注目。對於您作品受到來自世界各地的讚賞，您個人覺得這給自己帶來了什麼樣的影響？

福田：我覺得在創作上是十年如一日並沒有產生什麼變化。因為我的生活空間就是一個能夠愉快思考與創作的工房。

HQ：您的創作是以「感性」作決定，還是以「理性」來作最後的設計判斷呢？

福田：無論是「感性」或「理性」都是設計師必須具備的。所謂的感性是對某事物留心、發現其現象並找出設計概念。而理性則是將所有條件加以整理並完成。

HQ：福田老師在海報設計作品中參考了艾薛爾（Maurits Cornelis Escher）、達文西（Leonardo da Vinci）、大衛‧特尼爾茲（David Teniers）等美術作品，這方面您在美術史上給予自己什麼樣的評價？以及將自己定位在什麼樣的位置？

福田：知名的美術作品是廣為人知的。而視覺傳達的基礎就是運用自己以外多數人擁有的想法及元素。

日本武術中「柔道」的基本功是借力使力。不知蒙娜麗莎為何物者，就算引用了蒙娜麗莎畫作也是無法傳達其魅力。

HQ：在您作品〈遊迷藝術‧福田繁雄展〉(p30~114)的海報中，由於加入了大衛‧特尼爾茲的作品，這讓人感覺到，這種方式突顯

出美術史到現今為止都無法明確回應的諸多問題點，以及對美術的一種諷刺與嚴厲的批判。您是否可以談一下，設計和藝術的界線在哪裡呢？以長遠的眼光來看，設計和藝術這兩者之間的界線是否能劃清呢？

　　福田：藝術是藝術家個人的靈魂表達。裡面有藝術家的烏托邦，也有他為了生存的吶喊，是藉由色彩和造形在平面或立體上的呈現來作為他的印記。但設計和藝術有所不同，設計是要做出一種可被世人理解對整個社會的發言、讚賞、告發的傳達訊息方式。有時藝術會出現一般大眾不能理解的名作，但是，不被理解的設計就不能稱為設計。

　　就好像醫生給病患把脈一樣，如果不能讀取現在的世界訊息，了解目前的文化，感受當下的生活情況的話，是無法創作出屬於現在的傳達設計。

　　HQ：您確立了跨越國家、文化精髓的形式，這不僅被全世界接受，更有眾多設計師參考您的作風。關於您的設計在國際上被接受這點，您有什麼樣的看法呢？

　　福田：人的內心情感就是「喜怒哀樂」。如果只有開心嗎？憤怒嗎？高興嗎？哀傷嗎？這些的話，那麼我想，要讓人觀賞的視覺作品就必須要有趣才行。就算是再難的主題，我都會以能夠引發笑點來做為我全部創作的原點。

　　HQ：在您的作品中，可看到許多能夠感受到時代性、高完成度、超越時代性的作品。以您個人來說，什麼才是優秀的設計呢？

　　福田：現代的建築或工業製品多少都需要時間來製作，但是平面設計可能要做明天早上要的報紙廣告或下禮拜要刊登的雜誌設計。設計上雖然也有名留千古的設計名作，但我認為現代、今天、

此時的傑作是會名留歷史的設計。所以不會有這個設計如果是去年的話會不錯，或是這個設計在三年前的話……這種情形。

HQ：您工作在溝通上不用電子郵件或網路這類媒體，都仍然使用信件或傳真。關於這點，您對於新的媒體方式有什麼樣的看法。在生活與工作上，您完全都不用電腦嗎？

福田：現在是電腦和IT的時代，電腦可說是設計者的助手、輔助工具，使用過這類輔助工具的人應該就會明白，要充分運用這些萬能輔助工具是必要的。

以東洋方面來說，有單一色彩描繪的「水墨畫」。例如在畫梅花時，花要畫在哪一枝節上？花苞要在哪一枝節上？因為下筆後無法再作修正、所以畫家都是經過謹慎思考之後再下筆的。但是，

《HQ high quality》雜誌裡，揭載了從到目前為止已登過的作家中所選出三十名藝術家的作品和採訪。
日本人有福田和村上隆兩人。/ 2008年

使用電腦來作業則有所不同，因為可以多次修正，通常比較費心的是在繪製之後。我是一人工作室，沒有助手也沒有助理，每天都很忙，所以我感覺到我不需要電子郵件或網路。每天早上能夠面對一張白紙就是我最開心的時候，想著一大堆的工作，就像是解開難題那般的有趣。

HQ：您出生的1932年恰逢第二次世界大戰時期，聽說您老家是在製作玩具，您認為玩具製作在幼小時期帶給您什麼樣的影響？在您現在的造形表現上，您認為與小時候的經驗有關嗎？

福田：我從小學開始就希望成為漫畫家，由於畫漫畫也需要基礎，所以在父母建議下，我就進入東京藝術大學的圖案科就讀。

IIQ：您長期以來都是活躍在最前線的創作者，發表了無數極為優秀的作品，是否能夠談談您今後的預定和抱負。

福田：想想看從埃及、希臘時代沒有被創作出來的造形可知，在造形創作空間裡還充滿了很多未知世界。畫家、雕刻家、陶藝家沒有做的創作、環境空間、16世紀時就已完成的透視法等，這些都尚未應用在現代社會中。

我現在正在構想的是不用人類創造的框架，而是只要用與生俱來的視覺動能，也就是說只用視覺上的能力就能夠享受的視覺騙局遊樂園。

HQ：最後再請教，您認為人生中什麼是最重要的呢？

福田：我現在的看法是……能夠發現有所挑戰的自我人生是非常棒的。

2008年2月生日
《HQ high quality best of advertising, art, design, photography, writing》
／Heidelberger Druckmaschinen AG ／2008年

創作的喜悅

不用數據而是把脈

　　2000年我受邀在新加坡舉行的設計論壇發表，除此之外還有韓國的國際平面設計團體協議會（ICOGRADA），最近則是來自北京、上海國立美術館的講座或工作營的邀約也越來越多。

　　直到目前為止，我們一直以包浩斯、美國、歐洲這些地方為出發點，但現在卻突然轉向不曾注視過的亞洲生活文化與社會環境。

　　雖然現在到處都是IT和數位廣播，但我認為帶動全世界商務與國情的仍是企業。感覺上，現在好像整個社會和日常生活已經交雜在一起了。

　　為什麼我會這麼說？因為我認為廣告如果不捕捉日常社會現象會做不出來。在出席海外的會議時，久久會面的外國設計師總是會互相擁抱，但是我們東方人的慣例卻是僅止於握手而已（笑）。如果與這些不熟悉的面孔沒有寒暄、詢問一下最近好嗎？都在做什麼？是無法與大家交流的。這讓我察覺到，雖然我不會注意到每一個動作細節，但全世界的人應該是不會一個樣的吧！

　　就好像日本畫那樣，如果不一邊舔著筆一邊畫櫻花花瓣的話，創作的喜悅應該會消失才對。雖然用電腦將夕陽變成藍天非常簡單，但是在思考過程中是要畫夕陽還是藍天？這種樂趣如果消失了的話，那就只是穿著白色工作服整天做試管實驗的技術者罷了。無論在哪個時代，沒有創作喜悅的創作者終究會被淘汰，也就是說，沒有感情的畫作也是無法感動別人的。

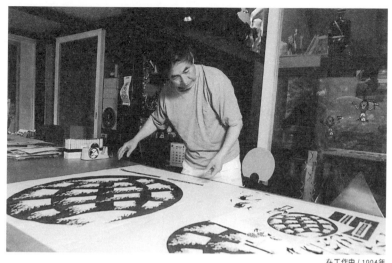
在工作中 / 1004年

　　比較有趣的是，以前推出十支廣告的企業，現在以經濟不景氣為由而縮減到三支，但是卻要作出十支的效果，如此一來，這必須要有更深入的思考和更敏銳創作才能啊！所以我認為這不能單靠數據而必須要把脈才行。必須要考量到時代、贊助商……等。不能只有病歷表而已，必須要負起社會責任，然後像小鎮醫生那樣問診把脈，這和現今的IT、網路世界時代恰好相反，是觸診。如果沒有這個的話是救不活的（笑）。

　　現今的年輕人總是嚷嚷著，我也要當有名的藝術總監或是能上電視像藝人那樣的藝術家。但是沒有參照社會狀況，然後趁現在自我研究並磨練造形敏感度的話……

　　必須要知道，中國的學生和韓國的年輕勢力這一大群，正從後面向前推進中。

〈FUKUDA IN FRANCE（法國巴黎凱旋門）〉1996

全世界通用的喜怒哀樂

　　特別是進入電腦時代後已經沒有做不出來的了。現在正處於混亂狀況中，而大家也都手忙腳亂地互相爭奪滑鼠，所以不論哪個國家的學生所做出來的作品都是一個樣子。現今的社會只是大家盲目地向前走，就是混亂、盲從（笑），這種情況會止於何處的某人吧！雖然電腦什麼都辦得到，而如果只靠電腦和技術這種發想就能夠引導出個性的話也不錯，所以是越來越值得期待。好！從現在開始要以電腦為武器的創作者們，如果用電腦像是自己雙手般的靈活，然後再擁有更強的思考能力及個人特質的話那就太棒了！我想這一定能夠辦得到的，只是如果不加緊腳步的話，或許全世界已經開始注意到這一點了。

〈FUKUDA IN FRANCE（法國巴黎艾菲爾鐵塔）〉1996

　　所謂的喜怒哀樂是全世界通用的吧！但日本的寂寥、恬靜並不通用。例如因為衣服的摩擦聲而感受到風雅，或者是插一枝花就能神遊整個山茶花園的民族人概只有日本。這種設計師做的廣告，在日本以外的國家可就行不通了。只是我們雖然曾經攻到美國和歐洲市場，但就像足球般只想著盤球衝入敵陣射門的話，那會感到球門好像移動而進不了球。

　　另外，我對於人類的視覺感受能力相當地在意。這裡要說的是，觀賞者會如何觀看自己的作品這個現實問題，這種視覺感受能力究竟是什麼？無論是海報還是電視廣告，訴求的都是一種不安定感。無論是哪個國家的人，視覺感受能力都一樣。報紙上的字在距離兩公尺以上就看不到了，這點從石器時代到現在都沒有進化，這

就是有趣的地方。以此來思考，視覺傳達在呈現、觀賞這點上也是相同的。

重點是，不能夠有「凡事一定要有趣」這種想法。雖然大家都不太想看到悲傷的事物，那怕是反戰的標語也一樣。

出社會時至少要會說一個笑話，這在亞洲以外的國家是一種教養。要說的是，如果將這種教養用繪畫表現的話，那麼無論是歐洲或美國都做不到。這樣的表達或許很難，但是日本人卻很擅長，也就是讓它簡單化就好了。像是花道、俳句……等，都是具有用五·七·五便可道盡一切的感性。這樣一來，無論是用形體或具象的繪畫來表現複雜的事物，就不會再有無法表現的情形了。

藝術總監的工作是不變的

所謂的企業，是不斷密切配合現實社會進行發展，然後增加員工人數來擴展商業成果的形體。

只是，它的理念要如何與社會統合？或者是被統合？正因為這樣、我認為藝術總監的機能是不變的。

稍有才能的人不去做廣告而寫話劇或舞台劇劇本的話，那或許會更好也說不定。而看到那些話劇或舞台劇劇本後，或許會更想要去買那些企業的產品吧。

所以呢，擴展後的新領域就會出現，名稱或許會改變，而藝術總監這個稱謂或許也會消失。

例如發現了新的機能或是新的社會動向，此時為了要將這些回饋給社會，在考量怎麼做比較好這件事的時候，我認為能夠思考、診斷社會現象與生活脈動的藝術總監是最好的。

藝術總監的任務是喚起一般社會大眾具有的良知，所以總是思

考著社會的那群人就是藝術總監。

我認為這個使命沒有結束的那一天。也就是說，今後的藝術總監將會變成更重要的專家。

無論是足球球衣或是奧運制服的設計，只要是與社會有關的事物都是藝術總監應該做的。

在日本當井底之蛙是不行的。電影也是這樣，中國和韓國的導演人才輩出，如果只是裝腔作勢，擺擺樣子那將會落於人後。

以職業來說，藝術總監並不是那麼好做的工作。無論是繪畫、雕刻、工藝……等，所謂的創作都是非常辛苦的事。而藝術總監的話，是不允許做自己喜歡的事而去獲得利益的，我想一定是這個樣子的（笑）。

我不是說廠商不好還是經濟不景氣，只是自己必須做出好的工作。但要說到什麼是好的工作？首先最重要的是要能夠自我滿足，而不是有無存在價值或驕傲的（笑）。

《Brain》1月號／〈藝術總監的工作與作品：84 福田繁雄〉／宣傳會議／2001年

玩出自我

居家就是遊樂場

我透過自己作品一直表達的是以「視覺魔術」，也就是利用人類視覺的曖昧性來進行創作。想法上是「要怎樣給人看？看起來像什麼？創作出來要如何看？」。

正因為這是作品的主題，所以就算是自己的房子我也會多加思考。要怎樣玩耍呢？我很認真地去研究計畫。

舉例來說，玄關處白色的門打開後與裡面白色的牆壁似乎結合一體，這讓人產生進不去的錯覺，而在那旁邊乍看下像是一面牆的部分則還有一扇門。

家中的書架也可將一部分試著做重力的改變……等，一般來說書都是垂直立在書架上，但我想到的是，只將一部份的書平擺在書架的側邊做為固定之用。

玄關也利用了「透視法的魔術」製做出比平常小一半的裝飾門，這個門會使實際上不到3公尺的距離看起來像是有7公尺那麼遠的錯覺……等。雖然建築師開始都說：『這種作法馬上就會膩了。』但我還是將它實踐了！

常有人問我：『為什麼要這麼做呢？』我想，我就是想要遊樂於其中吧。

以前，我曾經寫過：『造形活動的表達是從最接近自己的生活當中開始發酵』。雖然確實也有那種效果，但真正的本意還是在於遊樂。來家裡玩的客人猶豫著不知道要從哪一個門進來，這不是很

有趣的一件事嗎？

　　正因為是自己家而不是別人家，所以不需要堅持既有的價值觀，這樣應該會帶來更大的樂趣才對。

　　當然，這也必須依照自己想要在家中做什麼而定，但我認為人類生活的中心點還是在於住宅。

　　因此現在，自己所居住的地方……等，思考家中的設計是非常重要的，換句話說，日本以前不注重自己的家，因為只要有公司就好了，所以也就無所謂。

　　日本男人，無論是下雨、下雪、停電、JR電鐵罷工，都還是會去公司。整個生活以公司為重心，家裡的事完全不關心，一切都交給太太處理。

　　由於對家裡的事情漠不關心，所以在國際交流上，也可看出日本人和歐美人對生活的態度有所差異。

　　與外國人交談時，談話內容是連「門」也可以，這是非常文化性的話題而可以討論，因為他們生活的重心就在於自己的住家。

不會挑選領帶

　　雖然在生活上有個性和興趣是理所當然的，但是我們這一代已到退休年齡的上班族卻不懂得挑選領帶。這簡直沒有品味可言，也完全沒有審美觀念。正因為如此，所以不可能挑選家中的窗簾或咖啡杯……等之類的。為了工作，在現實生活中無論是家人或其他事全都置之不顧，那時候的生活就是工作，所以也不會去在乎咖啡杯上的設計。雖然這樣，但是在公司卻會用帶有圖案的咖啡杯或花瓶來做宣傳。說到婚禮時的禮物，日本人常會收到小碟子的禮盒，老實說，這些東西都不會拿來用吧！外國人就不會這樣，我想這是因

為他們都很了解對方的生活才對。

到現在還不懂挑選領帶的男性仍然很多，我認為這現實問題，這的確和教育有關。就算是我們學習的美術教育，簡單來說，就是拼命創作要在畫框或美術館展出的畫作，而學校是不會教我們要如何應用在生活中，何況是一般大學應該也不會這樣教導。

所以，以前才會有這樣的事啊！

布魯諾‧莫那（Bruno Munari）是一位義大利設計師，但他同時也是畫家、詩人、雕刻家、音樂家這麼厲害的人物，他在上世紀的五○年代發表了〈沒有數字盤的時鐘〉。

對於這個設計，日本設計界感到愕然，說道：『那是設計師的遊戲，要生產這種東西簡直不像話。』

雖然現在「沒有數字盤的時鐘」並不稀奇，當時甚至也只是設計者想到這種設計而已。當然這中間也包含民族性，但我仍覺得這件事和教育有關。也就是說，將美學和遊戲心帶入生活中是日本今後的教育課題。

「術業有專攻」的一大問題

在探索日本設計文化時，跨過教育之後還會遇到另一個「道」的問題。

像是武士道、柔道、花道、茶道……等，這些全都加上一個「道」字，遵循這條道路，腳踏實地的一步一步往前走，這就是日本的文化之美。一旦偏離這條道路就可視為「邪道」，而偏離的人就稱為「妖魔」。

所謂忍者就屬於妖魔，因為他們手射飛標、隱身、盡做些失禮的行為。但是，因為「附近的人給我睜大眼睛看著，老子要報上名

號了」，這就是武士道的關係，所以武士道的人是不可能從遠處投擲物品或做變身動作。因此，一直都有人不認同像忍者般擁有各種面貌與技能的文化。

例如雕刻家，雕石頭的人只是一味刻著石頭而不會去雕木頭，相反的，雕木頭的人也絕對不會去從事石雕工作。

這說明了「術業有專攻」。日本這個國家，一直鼓勵著國民努力從事同一件事並將這件事達到極致。

因此就算是非常有才能的雕刻家，這個人也只是雕刻石頭。如此一來，因為用石頭雕出自己想要的意象得花上好幾個月，就算是請助手或使用機器，但材料都只是石頭，用石頭一個接一個來完成作品。如果他想要創作非常多作品的話，那他一定會發瘋吧，因為他雖然也可以用別種材料，可是卻不會被觀賞者認同。

如果在美國，職業籃球選手改當大聯盟選手，或是在義大利的建築師去從事服裝設計，社會大眾對這種動作也會給予很高評價，但在日本卻不行。

雖然是這樣，但如果有才能的話，我想做什麼都是好的，無論是日本畫、油畫還是版畫，不要區分領域，只要能一直做下去就是好的。我認為，我們必須要從那些既有領域解放出來，而要接受的社會大眾應當也會認同才是。

前些日子我受邀在臨海副都心的潮風公園進行公共藝術創作（p80-59），這種工作是不會委託金屬藝術創作者的，因為這裡是吹海風的地帶，所以作品會生鏽使得他們都束手無策。但如果是有想法的人，會認為即使是金屬藝術創作者也可能會想到「這次用塑膠來試」或是「用陶器來挑戰看看吧」也不錯。當然，這不只是在美術界而已，一般社會大眾也是一樣，即使是專業領域的人，只要才能

豐富應該就能被廣泛接受才對。

即使現在才被說要「遊樂」

　　即使是在遵從術業有專攻的日本，最近很多人也開始談論「遊樂的重要性，一起來玩吧！」這真是有趣呀！

　　這是因為日本從以前就認為「所謂遊樂是無益的」的關係。如果翻開字典，「遊樂之人」一般解釋成不工作或是賭徒吧！給人不是什麼好印象。但是在國外，花花公子一詞可是指高收入、身體健康、有知識也有教養、擅長各種運動、就算在舞會上也能盡情發揮所長的人，那就是國外的花花公子。但如果在日本說到遊樂之人，通常會覺得是無所事事的混混，這真是天壤之別啊！如果被人說「那家的兒子是喜好遊玩的人」，那他的父母肯定是會哭的啊！

　　話說到此，我要說的是一起來遊樂吧！

　　不論是政治還是經濟甚至是教育，在國策上也主張「一起來遊樂吧，周末假日休息吧」，現在很多公司都主張星期五不打領帶上班，這好像是稱作「休閒星期五」。

　　但是，突然被人家這麼一說，然後不知道自己要做什麼比較好？這就是日本人！我認為這仍然和教育有關係。

　　在小時候，大人不會教導小孩有關興趣和想法的重要性，因為從明治時代開始，學校就認為一視同仁、平等教育才是好的。

　　即使現在還在說：『去玩吧！』。但我覺得那還是不太可能。

　　無論是公務員或政治家，從來都沒看過他們配戴有趣的領帶，這是因為大家都不想在團體中太出風頭，只想在團體中好好地做自己而已。

　　因此，現在很多人都在談「生涯學習」，而大家也參加各種活

動去學習和尋找興趣，但是當家人去世只剩下自己一個人的時候，該如何好好活下去這件事，我想，教育上是缺少這一塊的。

我學生時期有一位朋友，他進銀行工作，在國外分店當店長，退休回國後，問他現在在做什麼？他回答說大概就偶爾打打高爾夫球而已。也就是說，他覺得自己就這樣了，領著退休金，人生到此為止，只會漸漸老去罷了。

因為這是自己所選的路，所以身旁的人不會論長道短的說大道理，這是他的人生！其實他也可以試著寫寫小說，但無論如何一定要自己想做才行。

只是，要能夠了解到追求一個人生活樂趣的喜悅的話，我想就會有不同的人生體驗。

體內電腦

就算將遊樂精神加入生活而過著豐富的人生，但是因為每個人有自己的個性，所以要提出萬人通用的提案是非常困難的一件事，但是，我想只要能夠引發新的行動就會讓「心情」改變才是。看電視也是想要尋求新的心情而不是想獲得知識而特意看的吧！住院的患者想要早點出院也是因為想要尋求新的氛圍啊！

雖然製造此類的氛圍是我們創作者的工作，但是我認為，一般民眾要改變心情還是可試著改變「生活的場所」。

例如將擺設在鋼琴上的物品全部移開。像是日本人偶、會發出優美聲音的威斯特敏斯特時鐘等物品全部移開，然後換成像是小女孩的漆木屐……等不會放在鋼琴上的物品。

壁紙雖然很昂貴，但我認為下定決心全部更換也會有效果。當然，那在設計上是要換成從未嘗試過的圖樣，這樣整個房間的氣氛

就會完全不同，還有再將掛在客廳上的油畫顛倒放置一天看看吧！

　　將用過的東西丟掉，這也會改變心情喔！

　　十年前買的客廳家具組應該也夠本了，把它當作大型垃圾處理後再添購新的也不錯！

　　或許老公也可穿著老婆的睡袍睡一晚，也可在自家庭院裡左腳穿著木屐右腳穿著馬靴，但是就這麼外出的話，一定有人會說你是怪咖，所以這點必須注意才好。不管別人怎麼說，只要自己行得正就好了。

　　年輕人不就都是這樣。

　　染成「棕色髮色」也並不是為了要模仿外國人，他們只是想要改變心情而這麼做。我告訴別人說我打算年紀大一點要將頭髮染成七個顏色，雖然聽到的人都勸我最好不要。

　　不管怎樣，要先改變氣氛！像我剛剛提到的以服裝或室內設計來遊樂也是一種方法。

　　只是，因為人類在自己內心擁有與生俱來的電腦，所以我認為可以發現個人特色的遊樂方式。

　　人類的情感是因體內的電腦運作而生，即使是對藝術、對音樂、對人類的喜惡，這些全都是與生俱來獨特的「體內電腦」反應，所以只要能夠深入注意自己的電腦反應的話，那就可以發現自我遊樂方式與心情的改變。

　　接下來，就只要持續自己所喜歡的遊樂方式就好了。

　　我的一位朋友熱衷於蜘蛛，他早上很早就去高尾山那邊，然後從黎明到太陽出來為止一路看著蜘蛛築巢。很不可思議吧！但對他來說卻是幸福的，我想，這是因為他實踐了自己最喜歡的遊樂方式的關係。

所以，無論什麼都可以是遊樂的對象。

無論是收集特殊的物品、觀看蝴蝶之旅、為了擁有更多棒球知識而學習棒球……等。

從社交應酬到自由活動，體內電腦如果判斷出「就是這個！沒有異議，我喜歡，可以玩」的話，那就試著玩玩看，多做一些嘗試是不錯的。

每個人的遊樂方式必定不同，如果這個社會上擁有不同興趣和遊樂方式的人可以相互認識的話，那就會成為一個有趣的社會，我認為以整個社會來說，這是最重要的一件事。

用一句話描述「豐富的生活」，我想那就是——每個人該如何盡其所能的沉醉在自己的人生和生活當中。

《讓生活愉悅的藝術家故事 美的生活入門》／〈玩出自我〉／日本電視放送網株式會社／1997年

沒有頭銜的創作人

福田繁雄＋米倉守（美術評論家）

撿拾落穗的想像

　　米倉：福田先生，說你是平面設計師還不如說你是獨立創作人或遊人來得貼切，你將工作和遊樂融合一起。然後還有一點，它們的共通處都是具有幽默的精神。透過你的作品可感受到融合工作和遊樂的幽默感，這也是日本人最欠缺的。

　　福田：關於這一點我自己也不是很清楚，因為我生存在這世界，所以要對其他問題抱持興趣才能安心。例如心理學中所謂的視覺錯覺和感覺錯覺，就算它們在一般情況的世界裡沒有關係，但是在透過眼睛進行傳達的平面設計世界裡，就可以用「人類的電腦發生故障，而你的眼睛原本就有問題」這種視覺效果的角度來加以運用。我認為這方面還有很多未開發的地方，應該要多加利用才是。

　　米倉：這很有意思，「工作中遊樂，遊樂中工作」這兩者的關係或許是一種最高哲學，雖然實際上大家都想這樣做，但是卻因為有某種原因而做不到，或者是根本就沒有這種想法。

　　福田：所謂的「傳達」這種手段在這個世界非常重要，因為如果沒有它的話，那就只是純粹的造形活動而已。要傳達什麼？如果沒有明確目標是不行的。所以在平面設計的思考方面，例如陶器完成後要用它做什麼？而玩具做好後又如何……等，像這樣思考下去就會永無止盡，而且會有無窮的主題。

　　但是像這般思考的話，自己偶爾會意識到似乎是在撿掉下來的

稻穗。就像有個非常有才能的雕刻家，在專心雕刻時發現了溢出來的稻穗，當然雕刻家本身不會去撿，但我的立場是把它撿起來也可以。這在雕刻家的專業領域雖然是禁止的，但在傳達的世界裡卻會成為靈感，我是這麼認為的。

神遊的達人

米倉：有畫草稿這種作法吧，這種作法就好像是在學習，但是對你來說，這種方式應該早就（遺忘）棄而不用了吧。

福田：我並沒有這樣想，但應該有太多這種情形吧！像是那種溢出來的稻穗……。雖然在創作本業上或許會有煩惱或停頓的情形，但我的腦細胞都感受不到（笑）。

米倉：所以是無限繁殖中囉。

福田：以建築物為例，建築師都會有那種不做處理的旁枝末節，像是一扇門、一個杯子、一個煙灰缸……等，如果這些都要處理的話就會沒完沒了。但是因為我會不停地思考，所以就算我自己一人住在孤島上應該也不會無聊吧！雖然我自己這麼說會有一點奇怪（笑）。在孤島上勤奮地做某件事，我想這就是具有遊樂性質的遊氣吧。

米倉：雖然一般人會說「那個人是創作者」，但只要是人，原本都這樣吧！只是福田你更像是一個向前衝刺的創作狂（笑）。

福田：現在想起來，我從小就開始創作了。削鉛筆要用削鉛筆機，但是我就一定要用手一隻一隻的削……。還有，或許也受年輕時代在東北地方生活的影響，特別是宮澤賢治和遠野物語中的座敷

童子等虛構小說世界。我覺得即使在現在，這類有趣的內容也會出現在我的造形中。因此以視覺效果為目標而設下的自我圈套必定會越來越不可思議（笑）。

米倉：我總覺得宮澤賢治好像是宇宙人。舉例來說，像是他望著星星就可以做任何事，或是看著電線就能夠看到電子現象等……。真的可以說，他是一個能夠獨自玩樂的天才。

有一個詩人說：『有將工作當作玩樂的人，但沒有人將玩樂當作工作。將玩樂當成工作時，就會達到所謂「神遊」的境界』。對日本人來說原本好像就有這樣的情況，活著本身就是沒有目的的玩樂，而將玩樂當成工作的就是神遊。宮澤賢治、福田繁雄或許就完全是那樣。

福田：舉例來說，人類的喜悅中有文學、音樂、美術……等，我認為能夠欣賞這些的人就是幸福的人。但是和這相反的，像歌手、相聲家聽到自己以外的人唱歌或說相聲後會感動的，那應該像是一個地獄吧！所以對人們來說，從事和散播歡樂相關工作的恐懼只有自己最知道，我想，大抵上都會瞭解到自己做了之後就會完蛋這件事。

自己耕種自己的田

米倉：以福田你來說，你具有和橫尾忠則不同意涵，但都屬於非常藝術的部分，雖然表面上的意義是可以理解的，但是其中的奧秘卻令人難解……。舉例來說，有五、六個圖案，重複表現些圖案的技巧，真的是藝術和設計的極致工夫，因此無意中就會從中產生

藝術性的要素吧！那些圖案並不會每次都有所改變，而是會經過相當長時間的思考後再繼續繁衍表達。過程中，有趣的是在重複表現同樣的地方，而不是繼續改變這件事。我覺得在那些極致的表現中會包含著藝術和設計。

福田：關於這件事，我自己也有思考過。比如說，有「盜用」這個用語吧，也就是偷別人的東西……。但是我認為，最惡劣的莫過於盜用自己的作品。

米倉：這是我個人的想法，我認為所謂的名作或名器並不是產生出來的。就算有，也是要由看的人發現，不是這樣嗎？

在你的作品中，會有這種任由觀賞者評價的部分吧。然後，不會有人認為盜用自己的作品是最不好的事。大抵上，應該是以我要做沒人做過的東西這種發想進行創作吧，但這樣的話就不會有後續產生。因此要說之前的作品衍生出之後的作品還真需要合理的理論，關於這點，福田先生和別人不盡相同，總是像在自己的田裡獨自耕種。

福田：這點我了解。在整個田裡，正因為是自己所下的功夫，所以哪邊氮養分不足，或是哪邊肥料過多雜草叢生……等，這種喜悅感是難以言喻、無可取代（笑）。

米倉：在外面看到你作品的時候，都只是展示出得獎的作品而已，這點我覺得很有趣。你對自己有信心，但外面會有不同評價。所以這就成為用客觀角度來看你作品的企劃。

福田：因為直到目前為止也沒有做過這種嘗試。但在某種意味上，對於得到未曾有過的獎項，以創作者來說可說是一種勳章，所以我感到很開心……

米倉：一開始我稱呼你是創作人，但是你不僅是平面設計者，

說是漫畫家、繪本作家也當之無愧。到最後還真是找不到適當的名
稱來稱呼。福田繁雄就是福田繁雄,是一位沒有頭銜的完全創作人
和學習者,這是最厲害的!

（對談：1991年10月27日　光悅洞美術館　福田繁雄《遊氣是笑氣》展）
《月刊美術》11月號 No.194／「〈沒有頭銜的創作人〉／SUN ART／1991年

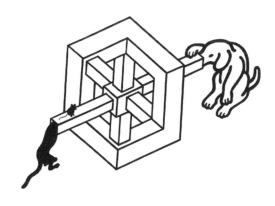

創作者的工作場所・20世紀設計的證言

福田繁雄+佐山一郎（寫實作品作家）

佐山：在現代詩的領域裡，在田村隆一過世後，一般以作詩來說，能佔有一席之地的只有谷川俊太朗。而在設計界裡，你的形象就是作詩界的谷川。

福田：他曾經來我家一次。在看了一圈之後，說『再見』就回去了，感覺上就是一個詩人。

佐山：不難以理解，也不會迎合別人。儘管如此，你的作品還具備了技術和感動，這些都是很困難的，而且也沒有請助手幫忙。

福田：大家常這麼說，沒想到工作還是很多。真是不可思議。山世界海報3年展富的審查委員只要來日本就一定會來到我家，然後說：『今天休息嗎？』，我告訴他：『全部都在家裡做』之後，他說：『不，我不相信』（笑）。

佐山：『在福田繁雄的工作中看不到苦惱，沒有扭捏，其中的幽默和樂趣的感覺可以和薩維尼亞克、安德烈弗朗索瓦、斯坦伯格等人做比較』，以上是已過世的田中光一對你的評價，那同時也是說，在無意識中具有清新脫俗的風格。

福田：也沒有啦，這和辛苦編寫單口相聲劇本差不多，只要有趣就好了。昨天、柳田邦男送我一本《語言的力量，生存的力量》（新潮社刊）的新書，當中有一個項目是〈幽默的薦舉〉，為了要生存，幽默是不可欠缺的，也就是說，要想每天歡樂過日的人就需要有幽默感。還有，寫過《寫樂，梵谷殺人事件》的小說家高橋克彥也說，對於設下詭計和圈套都有很大的興趣。也就是說，柳田運

用語言歌誦人的生命，而高橋則用魔術的樂趣來推翻常理。

佐山：你的作品有受到求學時期住在岩手的影響嗎？

福田：我初中和高中是在岩手縣北部的二戶度過，但是我首先受到刺激的是宮澤賢治，在他作品世界裡有類似四次元的表達，這不像是這個世界會發生的事。我想，大家都對《銀河鐵道之夜》的插畫有不同想法，但是所謂的青春時代，你不覺得大家都不太想要再想起嗎？當時沒有食物，整天辛勞工作，只有我是從那時候開始想要成為漫畫家的。

佐山：實際上我看了你的學經歷後之後才知道，你高中時期在岩手日報裡刊載了《奇怪的男女同權》四格漫畫，而且在1977年也得到第23屆文藝春秋漫畫賞。

福田：因為得獎的理由是「從住宅到玩具充滿國了際性幽默」，所以那次不是漫畫（笑）。那時的選考委員除了橫山泰三、杉浦幸雄、加藤芳郎等人之外，還有飯澤匡和北杜夫等人。

佐山：用手畫大量的圖稿，然後從中取得靈感，這還是你目前的基本作法嗎？

福田：是的。但就算思考，我也盡量不去做筆記或畫在本子上，為什麼要這樣？因為畫在本子上就已經是最後階段了。如果我想說好像差不多了，那我會把它暫時忘掉，然後一早來這裡削鉛筆，再將想到的想法整理出來，所以就可以畫很多張圖。今年是沖繩回歸30週年，而沖繩方面希望我製作「平和獎」的獎杯，我想了又想，最後將沖繩的歷史、物產、產業、人口、縣花全部做過調查。如此一來，不就會知道顏色用刺桐的紅色是最理想的嗎？因為我認為，與其空想，還不如為對方把脈診斷對症下藥，這樣他或許連藥都不用吃了。

佐山：以獎杯來說，1983年連續兩年的NHK紅白歌唱大賽的個人獎杯是你做的。用DO的音符和蝌蚪做結合真的是棒。

福田：簡單來說，就是說服別人是用語言一樣，我認為，思考必然性就是設計。

佐山：你從20歲後半開始就常常出國，既使是去年美國發生911事件之後不久就從紐約飛到南非，你是不把出國當成吃苦那一類型的嗎？

福田：不會啊！最近在中國的設計會議還很多。

佐山：到了當地一定會去文具店的原因是？

福田：因為窮啊！去文具店找看看有沒有日本沒有的好「武器」（笑）。

佐山：沒有你不喜歡去的地方，原因是什麼呢？

福田：不論去哪裡都絕對會有所發現的。但是我並沒有想要住在國外。我覺得日本什麼都有，舊的新的都有。

佐山：聽說你非常想當布魯諾（Bruno Munari）的徒弟，當時是直接向他表明『請收我做學徒』的嗎？

福田：是的。那是在六○年代，布魯諾為了設計會議從義大利來到日本。當時他用直接投影的方式播放雲母光澤的色彩變化，然後沒說一句話就結束了。他在五○年代發表了沒有文字盤的時鐘。沒有文字盤的時鐘只是設計者的玩樂，雖然很多人說這在日本是不適用的，但我卻非常驚嘆！當時布魯諾是以車子方向盤為例，讓大家理解。

佐山：宮澤賢治和布魯諾這兩人給你很大影響嗎？

福田：是的。我學校畢業是在五○年代後半期，感覺上，〈Graphic'55展〉在日本的平面設計界像是一盞明燈，大家都在思考

著如何才能夠進入這道光裡面，想著要使出什麼招數才能進入河野鷹思、早川良雄……等七人之中。

佐山：反戰海報的名作〈VICTORY〉勝利（p9-1）是在1975年發表的 ，在那之前都做什麼呢？

福田：當年青春年代有著「待在東北雨雪地方招挨罵，不越過仙台就不會出頭天」的沉重枷鎖。五〇年代後半左右的藝大時期，由於工作方面已經決定了，所以不去學校，也不上課，在那時代裡覺得肄業是很帥的。如此一來，也只能放眼國際了。從六〇年代後半開始，我就很注意海外的比賽活動，也常參加。

佐山：當時熱心積極參加的理由是什麼呢？你從學生時代開始就參加產經新聞社的學生廣告比賽、全日本觀光海報比賽、二科展商務美術部門、日宣美展……等都有入選。

福田：因為觀光海報入選佳作，拿到了約5000日元左右的獎金，這就有機會買國外的書本。但是，當時吹的是工業設計風潮。喜愛工業設計的夥伴們就像美國西部劇一樣，成群結隊的騎著摩托車轟地進入藝大校內，真是帥呆了。當時覺得平面設計師較冷門且孤獨，正因為這樣才更渴望得到海外的知識，當時覺得自己的目標就在海外。現在外國的同行夥伴們大概都認識我，國際會議也都會邀請我。因此就我來說、這張得獎海報是有計畫造作而成的說法是無誤也蠻有趣的。現在在中國不也是在理論上稱作家的時代嗎？

佐山：你為什麼一直採用幽默為主題呢？

福田：在國外，去書店時一定會看到幽默類別的書櫃，真的很驚人。那些不是漫畫、插圖、平面視覺的書，全部是文字書籍。究其原因，他們如果不能說出一、兩句玩笑話是沒有辦法成為一個成熟的社會人。也就是說一定要說話風趣引人發笑，這在外國是一般

普遍的社會觀。

　　佐山：特別是在東歐圈嗎？

　　福田：不，像歐洲、美國也是一樣。總之幽默是世界共通的，人類的喜怒哀樂是世界性的，依據不同的主題，我認為也可以是黑色幽默。描寫反戰，杜絕愛滋病源這類黑暗的題材，不以悲慘的方式做描寫，我認為應該以明亮的主題、元素來做描寫，趣味比悲傷來的好不是嗎？從這點來看，日本真的是非常有智慧，特別是俳句。我認為俳句正是用很短的語句來思考人類生活型態的文章，川柳（譯註：日本詼諧短詩）則是諷刺，將人類的懦弱、傲慢和善惡行為都一笑置之。而落語（譯註：單口相聲）描述的是人生理論，透過簡單易懂的故事，講述人類應有的某種生活態度，將以上這些不用言語，而是用繪畫的話應該可以表達出落語的精神。視覺傳達雖然看似簡單，但是一張海報如果不標明主題或宣傳詞句，然後只觀看圖案就讓人產生購買欲望的話，那就太厲害了！而要做得到，這就是我工作的基本。

　　佐山：你還有什麼工作是人們不知道的嗎？

　　福田：（社）日本平面設計師協會的問題。由於現在的平面設計界正面臨到強烈的變革，我希望能透過2003年10月在名古屋召開的世界會議，讓人覺得身為平面設計師是一件很棒的事。這份苦差事一定要有人來推動。日本平面設計師協會從沖繩到北海道有2200名會員。成員們都是平面設計職能團體，大家都是充滿了自信。我認為有了自信才能勇往直前將自己的工作做到最好。這最好的機會在亞洲不會再有，因此我將它稱為平面設計界的終章。在結束後，接著，新的傳達號角就要響起。

　　佐山：這件工作聽起來很辛苦。

福田：世界名古屋平面設計會議對我來說是很重要的挑戰。我想，這是我另一個未來的開始，因為我認為我們的使命將一定會結束。或許有那麼一天，在車站看不到牆上的海報，車廂內的垂吊廣告也不見蹤影。只是，就算是現在的IT文化，也會產生讓人感到不安的疑慮。梵谷的作品如果沒有監視人員監視著的話，觀看的人一定會想要觸摸看看，我想這自然流露的情感是一定會發生的。牽連上億的工作絕對不會在電話裡完成，而是兩方社長在最後會見面，然後雙方握手簽署協定。這在政治也是一樣。

雖然感性和形式，就像在咖啡中倒入白色牛奶形成兩層旋渦，然後它們因為沒有攪拌所以看起來混亂，但混亂就意味著嶄新傳達的平面設計世界即將展開。因為在東京，每年都有兩萬個學習平面設計的學生從學校畢業獨立。

佐山：你現在一個禮拜的生活是？

福田：早上七點半和家裡三人共同用餐。就算前一天晚上再怎麼晚，第二天也會一起用餐，之後就一直想著工作的事情。

佐山：在食衣住行育樂方面有平衡發展嗎？

福田：關於這件事，首先來談論健康。基本上沒有問題，在做了超音波、內視鏡檢查後都只有長息肉。『完全沒問題，這到底是怎麼回事？』他們直說真是難得，只是運動稍有不足，有什麼不好的地方就要注意一下。我只擔心，要真有事就會突然倒地，但說真的我自己不太擔心。

佐山：你是如何安排遊憩時間的？

福田：如果是去有海的地方演講或專題研討會，我會拜託主辦單位讓我早上4點到5點可以起床去釣魚。主辦者之中一定也有喜歡釣魚的人，所以我們會搭船出海，將腦袋放空靜待太陽升起，沒有

收穫也無所謂。但是我總是釣到最多的。如果忘了時間，會問我柏青哥可以嗎？但那是因為那個人不喜歡釣魚的關係，我總是這麼覺得……（笑）。他一定是害怕陷入沉迷。談到遊樂，我很想做一個遊樂園，不是高科技那種而是運用人類五感的趣味性，然後讓客人用自己的眼睛去感受那樂趣，地方不大也無所謂。家裡的庭院我想請造景師做一個迷宮，然後從2樓就可以看到哪裡有訪客又迷路了（笑）。或許所謂享受生活正是如此。

（2002.07.19）
初出：《DESIGN NEWS》259秋季號
／〈創作者的工作場所・二十世紀設計證言：第18回福田繁雄〉
／（財）日本產業設計振興會／2002年
再錄：《設計與人 25 interviews by 佐山一郎》／Marbletro／2007年

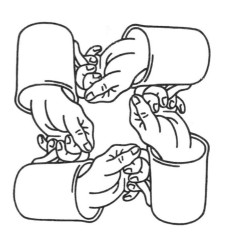

設計是為了讓生活歡樂而存在
福田繁雄+中村芽衣子（女演員）

玄關有兩個門而迷惑

中村：今天的客人是「遊樂達人」福田繁雄先生。因為聽說他是名副其實的遊樂達人，家裡的裝飾也相當有趣，所以今天就由我當客人來拜訪福田先生的家。

這裡是2樓，是福田先生工作的場所嗎？

福田：是的。整個二樓都是我在使用的，一樓是我女兒的油畫工作室。

中村：好漂亮，又寬廣，整個玻璃面延伸到庭園⋯⋯。以居住在東京來說，這麼大的空間是得天獨厚的環境，請問您搬到這裡有多久了？

福田：25年了。剛搬來的時候，附近都還是田地。

中村：庭院看起來也很寬廣，樹木茂盛。

福田：我不喜歡庭園造景，比較喜歡雜樹林，所以我相當喜歡這個庭園。

中村：我個人雖然很喜歡日本式庭園，但如果進到花匠栽培的庭院裡就全身不自在。總覺得好像看到剛從理髮店剪完頭髮的男生一樣，太整齊了，好累！（笑）。

福田：那一棵很粗的是桂樹，是在設計岩手縣植樹慶典的標誌時，岩手縣首長送給我的樹苗。它當時大概1公尺高，經過23年長成現在這樣。只是最近整個地球環境的問題很嚴重，陽光照射不足，

落葉問題嚴重,所以附近的人來抱怨。

中村:這棵樹,以前就一直是在這裡的……。

福田:現今可透過草皮看到整片綠色的風景,自從改建後,這棵樹看起來就更近了,就像現在這樣,可算是寵物,我很注意它們今年發芽等等狀況。

中村:玄關也很漂亮。從外面道路進來的地方可以看到一扇門,事實上那是一扇騙人的門,真正的玄關門是在隔壁。但是,我真的很想從那個騙人的門進來看看。

福田:那裡是通往起居間的。我運用透視法製作,從外面道路看來感覺比較大,但它的實際尺寸是一般的二分之一。看起來和一般的門一樣,但是一旦走到門前不蹲下的話是進不來的,就算打開門也是白色的牆壁──這就是我想做的。

中村:就像是瑪格麗特的繪畫。那麼,鄰居們的反應怎樣呢?

福田:剛開始大家都說:『你太太不會有意見嗎?』,但是內人並不討厭這樣的事情。她可能比較討厭我和女兒吧!(笑)。首先,因為是自己的家,我想怎麼做都好吧。事實上,我還有更多想要做的。

比如,想將起居室改造成像喫茶店一樣。裡面大概擺個七、八張小桌子,再放上菜單,老婆在那個桌子編織,女兒在這個桌子看書,然後有客人來就說:『請進,這裡採預約制』來招待客人。

中村:這真是有趣。

福田:而且,還要擺個自動販賣機,自己拿自己喜歡的飲料。

中村:哇～越聽越有趣。

福田:還有就是玄關的部分。一進入玄關,看到的並不是屋子內部而是外面。我想將它做成為歐式中庭樣式,在紅磚牆壁上有外

部的樓梯，就好像要從那裡進入家裡那樣……。

　　但是，這樣一來就會發生書本沒有地方擺、不符合法規等等事情，這會變得很沒樂趣，是很大的現實問題，真的是費盡心力。

藝術大學不會教如何選擇壁紙

　　中村：在我們參觀之後，把自己的家設計的這麼有趣真是太奢侈了！在日本一定沒有人這樣子想過吧。

　　福田：我曾經在東京藝術大學教過一陣子的書，在學校的教育中，完全沒有教導學生如何將生活樂趣化的課程。例如，怎樣打造自己的住家，如何選擇窗簾、壁紙、咖啡杯……之類的。

　　中村：聽您這麼一說，還真是這樣子耶。

　　福田：以設計來說，目前是屬於通產省管轄而不是文化廳。在近一百年來，提高更多性能好的電視或車子的生產性……等，做得好就可以外銷賺取外匯。而東京藝術大學的設計科就是為了造就地方產業的技術員而存在。

　　但是，在我們的教導下，嚮往平面設計的學生越來越多，他們畢業後就進入企業的宣傳部門。使用國家的錢培養但卻進入私人企業，這點與當初岡倉天心（譯註：日本明治時期的美術教育家）設計的教育理念完全不同。

　　因此我認為藝術大學的設計科系應該重新規劃，規劃成生活樂趣化的設計課程。

　　中村：所謂打造豐富寬裕的生活，並不是在造型上，而是從教育做起吧。

　　福田：我是這麼認為的。好吧，我們把話題回到建築。這是

我的工作室，我告訴油漆工說，存放作品旁邊的房間橫梁用粉紅色，創作的房間橫梁用藍色，而圓柱型的形式、材質比較不一樣，所以我就想把它漆成綠色。施工過程中我來看的時候，油漆工人邊漆邊說：『這個房子是怎麼回事？還有用這些顏色，好像色情旅館喔！』（笑）。

中村：我以為他們會說是「幼稚園」呢（笑）。

福田：所以我就告訴他們：『我會整天待在這裡，因為這是我進行設計創作的環境，所以一定要我自己來創造，所以才會想要使用這些色彩』，這麼一說他們都明白了，然後就精神十足的為我上刷油漆。

這樣一說，我想起我以前的那個房子也是。那時候，我突然想到要把玄關的門做在牆上，然後就算打開也進不來。而真正的門和外面的牆壁是一樣的設計，它只能從裡面打開……。我把我的想法告訴師傅後，他說：『打不開的門，不吉祥喔！』。

中村：原來如此。

福田：那時候我對他說：『家裡的人會因為這扇門笑嘻嘻，客人則是會哈哈大笑，就算我泡的紅茶不好喝，或許也會因為這扇門而有著愉快的氣氛。』然後，他就為我趕工一個晚上。

中村：對師傅來說，這或許是他一整個人生的工作中最有趣的事情吧！

福田：當時是冬天，而且天氣氣溫很低，他在戶外用工具做著工作……。

比起美感，首先是趣味性

中村：福田您是日本第一位將幻視（Trick）帶入平面設計的人，可以談論一下您的幻視設計論嗎？

福田：我想，在日本的造形教育中，幻視設計是被遺忘的問題。所謂的美術，例如梵谷或塞尚他們是在什麼時期、什麼情況下作畫，這些如果不知道就無法瞭解他們的畫作。但是我們在做設計時，總是把它稱為視覺傳達，這就太過於自以為是了。設計出來的作品應該要讓每個人都能了解，我認為這點和戲劇是相同的。也就是說，即使在視覺上撒謊，也必須要讓觀看者能了解其中的意思。

中村：的確是如此。

福田：我有很想要做的海報。比如說去搭電車，然後在車站看到張貼的海報上出現妳的臉，但是出車站後再看，這時卻沒有妳的臉而只有文字。所謂的錯覺還包含了心理學，我要運用它……。如果可以做出來的話，我想，我會死而無憾吧（笑）。

中村：不能死啊！但真的做到的話，那將會非常有趣。

福田：在美國有這樣一個例子。在菲利普莫里斯大樓的員工餐廳窗戶，可以看到曼哈頓的地平線。但那裡，卻是在地下2樓。

中村：什麼？

福田：是騙人畫。怎樣？這幽默的感覺如何？

中村：酷啊！

福田：以日本的員工餐廳來說，只是一味地往能不能使用電腦系統，一張卡就可以自由食用的方向思考。我認為類似這種驚人的想法，在日本是不是都太慢了。

中村：最近出現一種上面畫有雲朵的百葉窗，雖然沒什麼好大驚小怪的，但是我覺得非常開心，因為日本終於出現了這種想法。就算是沒什麼價值的東西，但是有這種所謂的玩樂、弄虛作假的精

神都比沒有來的好。

以前我曾經演過三木のり平主演的舞台劇，有一句台詞是看著上面畫得很假的富士山，然後說：『這個富士山真是美啊！』但是不論我怎麼說這句台詞時都覺得很怕，這時三木說：『就說這富士山很美呀！』然後停一下再說：『好像一幅畫呀！』這樣說了之後，台下的觀眾大爆笑。這種俏皮話的方式如果用在一般生活上，生活也將變得有趣吧！

福田：在美國的話，趣味性已經超越了量產性的機能或是美觀，不有趣是不行的。但是日本的現代文化則是，不可以浪費，必須要有經濟性和量產性，外形則要優美有格調才行。剛才我也說過，過去 百年來我們在徹底追求這種趣味性，我是這麼認為的。

所以現在，就算是平面設計的世界都是同一性的。美國的教育重視個性發展，這點和日本完全地不同。特別是身為創作人必須要創造出新的事物，雖然藝人也是如此，但是必須要達到某種水平才可以吧。

青空裡有飛機雲—— 這是什麼廣告？

中村：您所謂理想的平面設計，之後應該會是什麼樣的呢？

福田：因為我們的領域是電視廣告，也就是廣告，所以在裡面就必須要有傳達給人們的訊息才行。目前在這個領域裡，日本受到來自世界的矚目，大家都期待著日本是否會出現什麼。

也就是說，日本的傳達是異常發達。最具代表性的是，家電產業。因為日本國內競爭很大，所以聚集了很多有才能的創作者。雖然不是先進到世界通用，但有非常多通用於日本的電視廣告。例如

美國，以人壽保險的海報為例，畫面中家人都在微笑著，但日本就不會這麼做，在日本會看到的是海浪一波一波往前，然後在一片青空的美麗相片上只寫著生命一類的字而已。這種表達方式外國人是不會懂的。然後海報裡站著一位穿民族服裝的女人，上面寫著小到幾乎看不到的商品名稱，這樣的設計外國人絕對無法理解。

中村：那些真的是日本選用的嗎？

福田：應該不是只用一個單字而已吧！或許日本的國民性就是，不用全部敘述也能夠會意。因為不用做很細、很具體的說明也能夠明白，所以就形成連廣告也是這樣子。

中村：所以應該要回歸到原點嗎？

福田：發展到今天，需要賭上公司命運的企業就必須要正視這個問題吧！只用單純的廣告並無法走向時代前端。現在，包括銀行在內，很多企業都在變更商標。我感覺他們不去思考，改了真的會比較好嗎？只是覺得，不改就會落於人後而已。在國外無法想像的平面設計動向正在日本發生。

中村：所以，日本正受到全世界設計師的注目。

福田：還有，目前在東京都學習平面設計，然後畢業的年輕人每年有兩萬人。全世界找不到像東京一樣的都市。這意味著，畢業的年輕人也會在此工作。當然，他們也都知道不能做和大家一樣的事情。

中村：這兩萬人當中，成名的會有幾個呢？

福田：在一個世代裡，能出現十位優秀的人，就算是幸運的。以我這一代來說，就是從橫尾忠則到和田誠吧。他們絕對不做和別人一樣的東西！這可以說是，同一世代讓文化產生躍動吧。

中村：這麼說的話，現在平面設計的主流還是福田先生你們的

世代囉！

　　期待下一個改變潮流興起的十人出現，同時祝福田先生更加地成功，很高興能來這愉快的房子，我想在此告辭了。今天實在非常的感謝您。

《BCS》第30號／〈設計是為了讓生活歡樂而存在〉／建築業協會／1989年

〈口述福田設計史〉福田繁雄

　　因為是從漫畫切入到創作，所以才想要在診斷人的「脈搏」下，持續進行豐富的傳達交流。

　　我從小就開始畫漫畫了，現在不只是漫畫集團的成員，獲得文春漫畫賞也是在園山俊二之後一年的事。因為覺得不好意思，所以我就剃光頭出席頒獎典禮，可是頂著光頭相貌也會跟著改變，當時在報到處說我是福田還沒人相信（笑）。設計師大概都不會這麼搞怪吧！而我都做我喜歡的事。

　　我雖然有三個姊姊，但她們都很早就去世了。然後，有一個哥哥，但他也是在戰爭中因為肺結核而去世。可能因為這樣，所以我父母就讓剩下來最小的我做自己喜歡的事吧！在小學的時候，我和已經去世的哥哥決定要當漫畫家，然後去看當時上演的《桃太郎的海鷲》和中國（當時的滿州）的《西遊記》後，說過以後也想要做動畫電影。還有在中古書店找到《電影評論》這本很艱深的雜誌，然後發現裡面有介紹製作《西遊記》的滿兄弟的工房記事……等。

　　我哥哥很靈活，但我就不一樣了！只是我身邊好像沒有很會畫圖的同學，所以在學校不論畫什麼都會被貼在教室裡，因此我從小就常常被誇獎。在當時，淺草的小孩子星期一大概都被迫去私塾學書法，星期二則是去學撥算盤那樣，然後是發出「鞭聲蕭蕭——」般聲響的吟詩。冬天是劍道，夏天則是參加練武館並在荒川放水路游泳……等，於是一個男孩子就被當成是平民街區的大爺般，被迫學習生活上所需的一般事物，很瀟灑吧！只是，因為沒有畫畫可以

學,所以這部分都是自己來。

我中學的時候因為戰爭遷移的關係,之後就在東北的岩手縣度過高中時期,那時會投稿當地《岩手日報》的四格漫畫,還有二年級在考試雜誌《螢雪時代》主辦的全國學生漫畫競賽得到第一名、從缺的第二名《脛夫‧蚊汁兄弟》。我很喜歡想像故事!在學藝會也會把所謂〈歌的罐頭〉那種流行歌曲全部串起來唱,我就是那種喜歡胡思亂想的少年。從得到《螢雪時代》的獎之後,村裡面的人和學校的老師都認為我以後應該會當漫畫家吧?可是我父母說,真的想要學畫畫的話,那不是應該要去讀美術大學嗎?

從小就喜歡畫畫的話,誰都會想要去讀美術學校吧!可是青森和縣境北邊的岩手,這裡今年的高校棒球也打進了地區大會的準決賽,因為就是像這樣具有剛健和粗魯校風的地區,所以我周圍都沒有人在畫畫,說到美術學校,我就只知道東京藝術大學而已。講是這樣講,但我既不是要畫油畫,也不是要畫日本畫和做雕刻,所以在看到課程表的時候,就想說畫畫和立體雕塑……等,什麼都要學的圖案科好像不錯,所以就進去了!而當時的圖案科就是現在的設計科系。

在東北的時候都專注在宮澤賢治,每一個人都一樣,因為只有他的書而已(笑)。一讀之下才發現,要說那是四次元嘛,完全就是一個不可思議的世界!還有,當時我也拼命模仿初山滋那種顏色像是要滲出來的插畫,因為有這樣的背景,所以一進入藝大的時候,我不久就提交作品去日本童畫會展展出了。

當時藝大有規定,如果你在學未滿兩年就不能送作品去外部美術展展出,所以當時我是偷偷送的。其他的同學只要進到藝大的話,因為知道大企業會來要人,所以都只有打工,不讀書也不來學

校。我就有好幾次自己一個人在練毛筆教室的經驗。因為我積極投入童畫會展參展，後來就有得到安徒生誕生150周年紀念賞，有許多學弟受到我的刺激而一起參展，現在還活躍在童畫領域的杉浦範茂，我想，他就是受到我的影響。雖然藝大的學生比較少參加童畫會，但是那個初山滋，以及現在是我岳父的林義雄、黑崎義介、武井武雄這些童畫家都對我很不錯。

仲條正義和江島任是我的同班同學，我漸漸和他們一起走向平面設計。但是，當時是工業設計的時代，例如GK的創立。榮久庵憲司是我的大學長，他就像和我們一起畢業那樣，是一個待在學校很久的人，之後他就和小池岩太郎老師一起設立了GK。雖然我周圍也有很多人受到他們的感召而從事工業設計，但我就是喜歡平面設計，所以就拼命投稿送件到二科美術展覽會（二科）和日本宣傳美術會（日宣美）。而仲條他們說他們也參加看看，然後作品就突然得到日宣美的獎勵賞。因為身邊有這種這麼厲害的天才，所以當時我很焦慮。

二科的商業美術部門大家都有投稿送件，最後我還有去東鄉青兒家丟完石頭後再回家的經驗（笑）。那是因為當時我是學生，而送件作品的底板和畫框都要花很多錢，入選後，主辦單位卻說要贈送給贊助者就整個拿走了。那時我說：『把作品裁去都沒有關係，但最少也要把底板和畫框還我吧！』因為不管怎樣當時不還就是不還，那時心裡想：『現在起絕對不再參加二科了……』所以自從那次之後，我就再也沒有投過二科了。可是，不管是二科還是日宣美，因為每個人都可以投稿送件然後一決勝負，這就是它最具有魅力的地方。

你不覺得就是想要比出個高下嗎？練柔道的話，最後還是想

要參加全日本選手選拔賽吧！或者是奧運……等。如果要和東京或關西的人比較的話，那這種想法對我來說或許會比別人強烈一倍也說不定。因為，東北人總是說不越過河北，也就是仙台，就無法出頭天，而我就是那個地方的人（笑）。然後，走出東京之後，接下來就是世界了。因為京都和大阪都有深厚的文化，所以在關西長大的人之中，就有人會一直回頭看那些文化。於是，聽到祇園囃子的聲音就會回頭看。但是在東北，很抱歉，就什麼都沒有，只有風會吹。再來就是，面對大海對面的世界而已。當時我用打工的錢買了15,000日圓那麼貴的《GRAPHIS年鑑》。會那麼貴是因為，裡面有一些國外的資訊，還有，很多海報是用彩色印刷的關係。江島他比我先買了而擁有，這點讓我非常懊惱，那時我對世界就是有這麼強烈的意識。

現在的我，就處身在世界當中。所以，在創作作品的時候就會想「紐約的西摩會怎麼想？法國的皮耶會想說：『福田，幹得好啊』」這樣吧！在狹小的世界把自己圈住，這，我不喜歡。

接下來有些離題。我畢業後約20年左右被藝大聘去教書，第一年是專任講師，第二年就突然變成副教授。因為教油畫和雕刻的老師都是我熟知的人，所以我就用一種「謝謝福田你來幫忙」這種感覺在教。然後，大學部的風氣也還不錯，因此就教得很有活力，但這是不行的吧。當時因為要和其它領域交流，而請來像日比野克彥那種新的創作者，於是平面設計就像遇到上升氣流那樣地人氣扶搖直上，大家都想要學平面設計而進入藝大。設計科當中明明有其它專業，但都沒有人選。所以學校覺得不行，然後就強制性地把學生分組。如此一來，學生當然覺得奇怪而開始反對，而我就被認為是事件的始作俑者。

在藝大教書，是我職業生涯中短短的七年而已，比起教育，現在腦中想的是要怎樣改善平面設計的世界，先不論好或不好，所謂的大學，很意外的，那是一個落入治外法權陷阱的世界。然後讓我吃驚的是，在藝大一百年的歷史中，我是第一個在身體還健康的情況下辭職的人（笑）。

如果要學習漆藝的話，那就讓學生研究漆並派到當地的工藝指導所等地，因為藝大原本是為了這個目的而設的官方美術教育機構，所以畢業後的出路也是和明治時代沒兩樣，都是由教師決定的。我們也是一樣，像資生堂的中村誠，因為他是從岩手來的，所以就被指派到那邊，直到畢業前都在那裡打工。雖然我不打算就這樣進公司，但是味之素的月薪多了2,000日圓（中村，SORRY！）的11,000，雖然還買不起《GRAPHIS年鑑》……，可是因為那裡沒有學長，而大智浩也被任命為藝術總監，所以我就以開拓者的身份進入味之素。然後，勝井三雄和我兩個就進入公司，之後就非常辛苦。因為是第一次從大學裡錄取正式員工，所以全公司對我們很好，真是太好玩了。勝井是學攝影的，而我則是畫插畫的，所以當工作來的時候，我會自作主張分配說這是勝井你的，那是我的工作……。結果，之後就被宣傳部部長罵了一頓。

進入公司不久後就去參觀位在川崎的工廠，當時我提出要在儲藏大豆原料的大型筒倉上製作看板的提案。但是大家說：『在風那麼強的地方應該沒有辦法裝看板吧？』然後我就說：『那不就應該要利用風來做有趣的看板嗎？』大約在一個星期後，廠長提出把剛進宣傳部的福田交出來……。我想我是不是做了什麼壞事啊？連宣傳部部長都在揶揄我……。我還是想要做平面設計，而且工廠那邊一大早就要上班，所以我就拒絕了。但是現在想一想，工廠裡面的

岩手縣福岡高校的畢業紀念冊相片／1951年

東京藝術大學美術學部圖案科入學／1951年

以宮澤賢治童話為主題創作的海報／1953年

〈脛夫・蚊汁兄弟〉／1949年

平面設計展《PERSONA》的成員。左起分別是細谷巖、永井一正、粟津潔、和田誠、橫尾忠則、
勝井三雄、宇野亞喜良、田中一光、木村恆久、福田繁雄／1965年

與穆納里（Bruno Munari）於福田家中留影／1965年

於華沙《戰勝30周年紀念》國際海報競賽
獲得最高獎賞的作品〈VICTORY〉前／1975年

和女兒美蘭留影／1977年（文春漫畫賞得獎時的光頭樣）

建設計畫應該也很有趣吧，好像可以做很多的詭奇設計呢……。

因為當時的味之素是日本四大企業之一，所以往來的印刷公司會帶我去各地的工廠，我就在各個地方學了不少東西。大概三年左右，我對廣告的製作方式和公司的營運模式有了通盤的了解。那時日宣美也漸漸抬頭，雖然我投稿無數次都沒有下落，但是勝井有得到日宣美賞。那一年，剛好河野鷹思他成立設計事務所，而我也就加入了。

河野是我藝大的學長，他也有參加《平面設計'55》。我畢業是隔年的1956年，所以那時候我還是學生，在那一個禮拜的會期中，我去看了十次左右。因為，那是當時還在西武百貨工作的學長前澤賢治介紹的。他是大學長，再加上我自己也參觀過展覽，所以大家見面後彼此覺得志同道合。我、仲條、江島，之後又和杉浦範茂、片岡修、新井亮……等藝大學弟們，在1958年成立了「DESUKA」公司。雖然公司整體是「Design KONO Association」，但接起電話時聽到：『喂，DESUKA？（譯註：日文DESUKA的意思就是「是嗎？」）』就覺得很有趣。我想這一定是仲條他想出來的。

河野真的是個天才，他對我們的作品總有不喜歡的地方。所以，他要花整個晚上的時間全部修改。大家做的作品也是一樣，例如隔天要交給客戶之前，他就會接手過去成為他的工作，這樣大家就做不下去了吧！結果一年左右，公司就解散了。就在這時候日本設計中心成立了，然後大家也就進到設計中心。大概只有我和粟津潔沒有加入吧，而勝井還在味之素……。那時，我真的是嚇了一跳。日本設計中心真的就像颱風來襲那樣，它從關西吹來很強的風，哇～的一陣漩渦，然後又立刻停住，之後就成立了。

　　雖然江島、仲條和我三個人沒有加入日本設計中心，但卻受到社長原弘不可思議的照顧。他非常喜歡從事編輯的江島，然後從學生時期一起在文化服裝學院工作的時候就經常給我們意見。之後，有聚會邀請他，他也一定出席。永井一正也和我們很投緣。雖然他不像我冒冒失失的，但是會在一起飲酒作樂……。然後，在離開「DESUKA」獨立的時候，山城隆一交給我們一件寫真雜誌特集號的工作。這讓我很開心，雖然我們不是日本設計中心的成員，但卻和他們有著非正式性的互動。

　　我們獨立之後，不僅接了講談社的迪士尼繪本新聞廣告，也有做東橫新聞的廣告。在原宿的中央公寓就有我們的工作室。我負責設計，撰稿是日本設計中心的西尾忠久和小池一子，攝影是廣告攝影家協會的杉木直也和操上和美。所以工作上我們三個人就共同思考，之後撰稿就由小池，攝影就由操上負責……。一年半之後東橫變成了東急，而在東急AGENCY（譯註：1961年設立的廣告代理店）成立之後，我們的工作也就結束了，當時我們都各自有助手。但是從那之後到現在，我都是一個人全部包辦，既沒有助手也沒有其他的工作人員。

　　我並不是討厭以商業為訴求的設計，例如1965年我們也有用個人名義參加《Persona》展覽會，而Persona有著假面和人格個性的意思。因為我自認為我是一個相當遲鈍的創作者，所以如果沒有一直努力畫就會跟不上大家。但是，自從和多才多藝的人一起從事展覽會後，我就開始思考沒人想過和做過的事，那就是錯覺。人類的視覺在某種條件下可以看到看不見的東西，當然，也會有應該要看見卻完全看不到的情形發生。這大多是受到個人意志所無法控制的錯覺的影響。只是，除了我之外的那十個人，我覺得他們對這種人類

視覺特性下的變異似乎沒有興趣。這和義大利創作者穆納里（Bruno Munari）所說的，設計中的「遊樂」部分，也有共通之處。

　　我從童畫會展展出當時，就對穆納里（Bruno Munari）的想法，或是應該叫做造形哲學？產生了興趣。他非常了解把紙張質感活用在頁面上的繪本製作。我在他1960年因為世界設計會議來日本的時候，還有隔年我旅行去米蘭的時候，都和他見面聊過。他說：『日本的設計充滿了機能性卻很少有「遊樂」性！』想想看，如果汽車方向盤如果少了「遊樂（ASOBI）」（譯註：在日文中，ASOBI除了遊樂之外，另有機械與機械連結部分的緩衝之意，即中文的「間隙」）的話，那就會因為轉彎角度太大而造成事故。所以就像方向盤上的「ASOBI（譯註：緩衝）」是「遊樂」，在意義上，這和一般日本的「遊樂」意思不同。而當時他在世界設計會議中發表〈沒有文字盤的時鐘〉時，日本的設計師們都批判說，那不過就是設計師的玩樂罷了！但是我卻覺得那是非常有趣的作品。穆納里（Bruno Munari）是在做繪本創作，然後當我想到居然有這種世界的時候，以設計希區考克電影標題而聞名的索爾・巴斯（Saul Bass）和紐約的保羅・蘭德（Paul Rand）……等平面設計師，也陸續出版了繪本。正因為是在那樣的時代，於是我透過「Persona」來確認要做什麼比較好？以及能夠做什麼？結論就是「訴諸於人眼的造形，要用人眼來創造」。

　　從這樣思考後發現，藝術家還有很多發展的空間。像是讓影像擁有某種意義、物體映在鏡子後讓它具有含意、會動的雕刻……等。雖然展覽會除了平面設計之外還有立體物件和紀念碑，但是我沒有模仿過畫家和雕刻家。我想的都是——有這種東西就好了……這樣應該會很好玩吧……，然後就把它呈現出來。所以說，假設我對造形擁有熱情的話，那引發出這些熱情就是「Persona」的成員

們。從學校畢業後我了解到許多事，像是東京奧運和大阪萬博的腳步聲已經響起……等，這是個設計可以大張旗鼓大動作的時代。

在「Persona」之後不久，曾經有過設計師和藝術家頻繁交流的時期，我也和現代美術創作者們在草月會館的展覽會及舞台上表演過。所以在藝術家當中，現在還有人認為我應該是藝術家而不是設計師。可是，正因為我是設計師，所以可以不用全心全意地創作雕刻和陶器。「遊樂」它發揮了效用！去做既有藝術家不做的事，這是可以慢慢回味的。當然，正因為是設計師，所以最後或許會狡猾地躲入那個洞穴（譯註：意指可以不用全心全意創作雕刻和陶器……等）也說不定。但是，創作終究是令人喜悅的，雖然畫出來的餅不能吃，但我想試著讓它變得可以吃……。

我會這樣思考，我想一定是進入漫畫界以後的事。例如，在蚊汁這個弟弟一直在吵脛夫這個唸書的哥哥的四格漫畫（譯註：p197的四格漫畫）裡，它哪裡好笑呢？這個故事真得好笑嗎？我自己雖然知道，但是看的人也會笑嗎？……就這樣，想這想那的，所以我才會具體地不斷提出各種想法，沒有所謂的抽象漫畫吧！因此我具體地把人類的情感、生活方式和精神性好好地抽取出來。因為，四格漫畫普通人看了不笑是不行的，而為了要讓他們笑，就必須用他們的看法和想法來思考才行。

我之所以會常引用蒙娜麗莎和米羅的維納斯，那是因為大家都知道他們的關係。而所謂的「知道」，就等於是捕捉到傳達要素的一半以上。就算我把我母親的臉畫得再怎麼有趣，我想也不會有人感興趣吧（笑）？最近幾年，我受邀到國外的機會變多了，雖然今年已經去了伊朗和土耳其，不久前還去過以色列和中國的美術學校，但不論是哪個地方的人看了我的作品都可以了解。在德黑蘭，

雖然女性們在臉上都覆蓋了黑色的面紗，但我也可以感受到她們的
笑容。

　　我現在還是對「眼睛」充滿了興趣。不管IT是怎麼革命、電腦
會怎麼進步，視覺傳達還是不變的。人類眼睛的構造，從石器時代
到現在，既沒有進步也沒有進化。不但沒有千里眼的人，甚至我們
只要距離兩公尺以上就看不到報紙上的字了。正因為是要對這種肉
身的生物進行傳達，所以經常診斷他們的「脈搏」就非常的重要。
而且，現在視覺性的傳達和生活文化有著很深的關係，無論是功能
還是重要性都在極力擴大當中，所以現在正是重新思考設計師責任
的好時機。為了達到這個目的，首先就要從診斷生活中人的「脈
搏」開始，不這麼做就靠病歷來給藥是不行的！

《たて組ヨコ組》55號／〈口述設計史・福田繁雄〉／（株）MORISAWA／2000年

二歲時的節慶祭典／1935年

〈機器人〉／1942年（10歲）

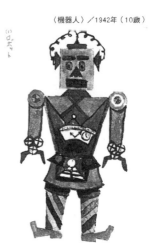

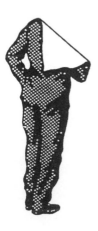

日版
後記

得到「再勇氣」──回到後記

北澤永志（財團法人DNP文化振興財團）

　　福田繁雄生來就是一位旅者。就算是到了1970年代後半的現在，他每一年還是出國十次以上。而且，還不是自己選擇出國地點，通常都是來自世界各地的邀約才成行。而要去的地方，從世界彼端到鄰國都有，非常具有變化性。例如，在2008年後半到2009年初期的時間表中，他用粗黑的鉛筆寫下中國、美國（芝加哥）、韓國、蒙古、台灣、法國（諾曼第）、墨西哥、古巴（哈瓦那）、哥倫比亞（波哥大）⋯⋯等地。這些不是他受邀個展，就是海報競賽的審查或設計會議。

　　就算福田人在日本也是非比尋常的忙碌。他擔任日本平面設計協會會長，除了數不清的職務外還要應邀去日本各地。就在這種繁忙的日子中，他只能湊出一些時間創作海報、立體作品和寫文章。到目前為止，他的作品已達3,000件以上，而且都還是他自己一個人獨力完成。

　　之前就聽說過，《西遊記》是他在懂事前就常常放在身邊的，今年三月，我問他：『對你而言，《西遊記》是什麼？』他說：

　　『《西遊記》實際上就是佛教（宗教）。人一生當中有81個煩惱。例如，遇到不喜歡的女人或不能吃喜歡的食物⋯⋯等。這種煩惱直到死前有81個，就是9（苦）×9（窮）＝81（譯註：日文中，苦、窮和數字的9發音相同）。所以必須覺悟到，就算是遇到一、兩個煩惱，這時要想著後面還有很多很多⋯⋯。三藏法師的取經之旅就是這樣。例如，裡面描述的是三藏法師求取真理的心、孫悟空的自我

譯註：「再勇氣」的日文發音與
「西遊記」、「才遊記」相同。

>

中心、豬八戒的欲求不滿、沙悟淨的傲慢那樣。《西遊記》它深藏於佛教教義的深處。日本「除夜鐘聲108次」是煩惱的數字。這源自於中國的教義，而這些點就是《西遊記》的魅力之處吧！』

對福田繁雄而言，苦悶、煩惱、工作上的課題與人際關係……等，都是各式各樣的難題，但另一方面，那同時也是創作的泉源。而依序解決一件件難題這件事，是創作也是喜悅，有時也會轉變成樂趣。他將這些循環一步步確實地，而且是一人獨自走來，《西遊記》對他而言是原點，是宗教，也是生存方式。

福田他經常大吃、大喝和歡唱。在出席展覽會的慶功宴或聚會時，連跑兩、三個地方是常有的事，而且還會以他為中心來炒熱氣氛。沒看過像他這樣在各種場合被請（被迫）上台說話的人。和作品一樣，他的開場白總是充滿了機智、幽默和趣味，而且，他旺盛的精神總讓會場笑聲不絕於耳。然後，一定要說他的卡啦OK。他充滿爆發力的聲量和歌聲，總是為我們帶來元氣。事實上我覺得，說福田的本質就在於卡啦OK，也不為過。

由小椋佳作詞作曲，梅澤富美男演唱的〈夢芝居〉，是福田最拿手的曲子。這首歌是他在愚人節廣播節目上，和小澤昭一、梅澤富美男三人對談後，直接得到梅澤富美男指導歌唱技巧的曲子。

恋のからくり夢芝居　台詞ひとつ 忘れもしない
（戀愛的機關夢之戲劇　台詞不能忘記一句）
誰のすじがき花舞台　行く先の影は見えない
（誰寫下情節的華麗舞台　讓人看不到往後的劇情）
男と女　あやつりつられ　細い絆の糸引きひかれ

（男和女　被操縱玩弄　被細細的紅線拉扯）
けいこ不足を幕は待たない　恋はいつでも 初舞台
（開演不會管你練習夠不夠　戀愛總是第一次的舞台）

　　歌詞一開始就「戀愛的機關……」。「機關」一語是在談論福
田時最重要的關鍵詞之一。雖然「機關」一語中有「構造」、「結
構」和「巧妙地組合」等含意，但也包含了在談論福田世界時不可
或缺的「錯視」、「詭計」、「騙人畫」等語彙。

　　「影子」也是福田作品的關鍵詞。他發揮魔術師的本領，
「操縱玩弄」著湯匙和叉子並創作出船隻或摩托車的影子（p78～
p79）。然後，「男與女」是以女生和男生的腳為主體的知名海報
（p22-09，p26-98，p28-104），以及從正面看是女性的形體，但從
側面看卻變成「女」這個字的立體作品。它們看起來都讓人覺得有
趣，而這些正是任誰都無法模仿，然後象徵著福田他華麗設計人生
的曲目。

　　雖然有點牽強附會，但歌詞中的「夢芝居」、「花舞台」、
「初舞台」，這些不正是發表福田作品的美術館、公園……等各式
各樣的場所嗎？而「舞台」、「芝居」就是發表福田作品並實現福
田「夢」的「花」（譯註：此處的花做華麗解）的場所。

　　然後，福田的另一首拿手歌曲是作詞、作曲、演唱都是松山千
春的〈大空と大地の中で〉。

　　果てしない大空と　い大地のその中で
　　（在一望無際的天空與廣闊的大地中）

いつの日か幸せを

（總有一天）

自分の腕でつかむよう

（會以自己的雙手掌握幸福）

（中略）

こごえた両手に　息をふきかけて

（對凍住的雙手 吹氣）

しばれた体をあたためて

（對凍住的身體加溫）

生きる事が　つらいとか

（在訴說生存是艱辛的）

苦しいだとか　いう前に

（或痛苦的之前）

野に育つ花ならば　力の限り生きてやれ

（如果是生長於原野的花朵　就要盡全力求得生存）

　　福田繁雄雖然是出生於東京都淺草區，但因為戰爭的緣故而被遷移（1944～1952）到母親故鄉的岩手縣二戶市。去年十月，我為了要審查環境海報，而和他一同造訪岩手縣二戶市，然後參觀了他母校福岡高中以及他度過幼兒到青春時期的老家，也參拜了福田家的墓。他的老家在金田溫泉這個小小的溫泉鄉裡，現在仍是一間獨棟平房並靜靜地佇立在雨中。福田繁雄家中有哥哥一人和姊姊三人，他是兄姊五人中最小的。但是，在戰爭前期和中期時，兄姊四人皆已去世。對他而言，青春時期絕對是我們無法想像的嚴峻。所以，松山千春的這首歌，不正是清楚的表現出他幼年和青春時期所

懷抱的志向嗎？

　　福田的作品雖然充滿著喜悅、歡樂、遊戲心與幽默感，但在那些作品的根基處「在一望無際的天空與廣闊的大地中」，可說是流動著包括兄姊們四人不願輸他人「就要盡全力求得生存」的強韌意志力吧！

　　這是一本把上述的福田繁雄重疊《西遊記》中的孫悟空後，將他橫跨半世紀以上的生活方式和工作情形做一整理的書。內容有他到目前為止的作品，以及從他受訪或受邀刊登的報紙、雜誌、廣告……約200件原稿中，整理出他在創作人生中表現什麼？談論什麼？如何被評價？……等。收錄作品總計海報118件，立體與環境作品88件，黑白圖像（包含相片）72件，各頁底下角落的小插圖183件（日文版原書），在可能範圍內我們收錄了大量的作品。

　　最後，感謝在百忙中抽空的福田先生、負責編輯‧論述‧考察‧年譜的片岸昭二先生、出現在以前的評論、訪談和對談的各位，協助刊登初次原稿的出版社與報社的各位，提供相片的攝影師各位，由衷感謝大家的協助。

台版
談福田

罄築創意　在此特別感謝
所有被邀請寫「台版　談福田」的設計師們對此書的熱情推薦

兩面之序

何見平

　　我和福田繁雄前輩私交不深，只見過兩次面。2004年，法國Chaumont海報節，和2006年，東京AGI會議。兩次都只能淺淺交談幾句，福田先生不諳英文，雖然他豐富的肢體語言，毫不影響他每次都成為交流的中心。記憶中，每次也都不談設計，先是合影，再開些玩笑之類。但在Chaumont的Frieder Grindler的個展上，福田看到精湛的60年代德國蒙太奇暗房技巧，還是咂舌狂贊。那是唯一一次在公眾場合看到福田先生對設計的反應；而在Tokyo To的AGI年會上，我記憶中好像只剩下福田先生把鹽和胡椒混在啤酒中，勒令蝦名龍郎一口飲盡的鏡頭。

　　1992年，杭州。中國還未開放，物質匱乏，信息閉塞。我猶在大學，惶惶於寢室與教室之間。室友韓緒君，不知如何竟覓得一本日文版的福田繁雄畫冊，偷偷漏我一眼。純黑色大大的封面，外面還有著一個精緻的PVC書套，頓時酥化我營養不良的身軀。那時，都不敢聲張，怕被查封也怕被哄搶。在熄燈後的美院寢室，一人守著一支白蠟燭，一頁頁翻動那本大畫冊，紙張輕輕響動，餘聲至今還留在耳邊。Victory、男人腿和女人腿、萬國旗組成的蒙娜麗莎、千萬把刀叉組成的摩托車影子……每一頁都是一件超出想像與期待的作品……令兩個年輕人陶醉地儼如微醺，任由那時間燃熄蠟燭，靜坐在黑暗中不願去睡。那種震撼如光照亮了年輕時對專業的憧憬，那種震撼留在了我的青年記憶中。每每想起，增益設計之美。

　　王小波在小說《萬壽寺》中直言Patrick Mondiano《暗店街》對其影響；莫言也毫不隱瞞William C.Faulkner對自己文學的精神支持。對探索專業領域的人而言，很多人是很多人的"無言之師"，可以跨越時空、學科、宗教等差異限制，卻成為守護精神的力量。無疑，福田繁雄就是很多平面設計師的"無言之師"，雖不是授業恩師，但其龐大的佳作，無一不在我們耳邊諄諄誘導，指引我們如何挑戰自己的創意極限，如何令視覺表現勝於文字的表述。

　　分享一些，我從福田繁雄前輩的作品中領悟到的感觸。

　　還是關於"無言之師"。福田繁雄的"無言之師"是M. C. Escher和René Magritte。既然是學習，就會遭遇前人，遭遇前人已經創造的偉大作品。靈慧在於，如何學習。迂腐者摩其形，靈慧者取其義。福田在迷戀M. C. Escher的魔幻空間和巨大創造力前，並沒有停滯不前，就如他感悟René Magritte的視覺蒙太奇手法時，希望形成自己的語言一般，他要用自己獨特的語言建立自己的視覺國度。他的成功，即是在於清晰前人遺產和自我理解的化學反應中取得的成功。他放棄版畫和油畫的表現特徵，而創造了一種簡單光滑的線條勾勒造型，令二維空間成為更簡單的被線分隔的平面。這種光滑曲線卻有著時代的前瞻，在電腦時代來臨時，人們驚訝地發現，它竟然那麼吻合電腦工具箱中畫線工具的特徵。這是福田作品跨越手工和電腦兩個時代而被持續接納的其中一個原因。但是，他在作品中也汲取了M. C. Escher的空間錯位特徵，及René Magritte視覺蒙太奇的方式，只是它們變得"福田化"了。在經過自己藝術風格提煉和表現出來的，再配上每個作品中巨大震撼力量的創意，"福田化"特

徵讓人忘卻M. C. Escher和René Magritte的影響。

　　福田繁雄還在M. C. Escher和René Magritte的基礎上，拓寬了自己的王國疆土。他沒有滿足於二維藝術家的創造，更涉足三維空間的創造。這部分他主要通過裝置和雕塑來表現。而在觀念上，我覺得他通過雕塑和裝置，打通了當代藝術和平面設計的任督二脈。他1972年作品“Encore”，1985年作品“111,112,113”和1988年作品“Tango; Sweetfrag 88”等，都在“錯視覺”中闡釋當代藝術中藝術家的個人觀念，讓人難忘。但凡在二維畫面中取得的“錯視覺”經驗，一般都難以在三維中實現，但福田繁雄就是這樣迎難而上，在眼花繚亂中再次建立他自己的三維視覺秩序。他的三維作品大多需要停在某些特定位置上，才能看到其中奧妙，即在三維中又保留了二維的定格。他自稱“旁觀視點”，他在《影子》一文中談到：“我曾經看過盤旋在紐約摩天大樓上空的直升機影子，被底下林立的直線形現代大樓的銳角打散，然後呈現出連續且抽象性的波動狀影像。但是，坐在直升機裡是看不到這種有趣的影子，因為這是在旁觀視點才會出現的影像。”可見，福田繁雄的三維作品是來自二維支點的。

　　福田繁雄的影子系列實驗作品，更融洽處理了設計和藝術的關係。無論是千萬把刀叉組成的摩托車影子，還是帆船影子，還是許許多多衣服組成的男女之影等，都令人驚嘆這種精心計算後的“巧合”，這種“巧合”融合了平面設計和當代觀念藝術，它讓人忘卻兩者的隔閡，醉心於其中攝魄鈎魂的視覺驚悸。

　　"幽默"，也是福田繁雄作品中煥散出來的氣質。福田繁雄自詡，1960年遇到意大利設計師Bruno Munari，"之後他就醉心在Munari的設計以及對創造的哲學里，福田並將他當作是指引自己設計目標而加以景仰的心靈導師，Munari的設計富含機智、幽默與諷刺，而且並非由深奧的設計理論構成。"（見片岸昭二文章《福田繁雄的「才遊記」》）但我認為Munari這位"無言之師"對於福田繁雄的影響，和M. C. Escher、Ren Magritte對他的影響不同，後兩者影響了福田繁雄創作的視點和形式，Munari則影響了福田繁雄作品的氣質。在亞洲，幽默又是那麼難得的氣質。提倡"性靈"和"幽默"的林語堂曾談到："只要才能與理智橫溢到足以痛斥自己的理想，幽默之花就會盛開。"可見幽默是以才華為基礎的，而迸發時卻由細節撬動人的感知，幽默背後是理解力的明察秋毫。

　　最後，圖形的創意才是福田繁雄的魅力核心。我在他那麼多不朽作品前，感嘆他那麼巨大的創造力，也早已認同福田繁雄並非常人，至少也該有著上天寵愛的幸運天份。直到閱讀到他的小文《顛倒的轟炸機——第11件才是真創意》時，他談到創作"Victory"這件經典作品的過程，才驚訝地發現，該神，竟然也和常人一樣，經歷對自己作品反反復復的修改和斟酌，過程也充滿了苦惱和自我否認。再待到我有幸，在2010年夏天，蒙好友吳淑明君承愛，開放高雄東方科技大學的福田繁雄設計博物館，在見到那幾千件福田繁雄的原作時，我才明白這層層疊疊的A4手稿上造就的"造神軌跡"，在經年累月辛勤工作背後，令我更清晰看到"常人"的福田繁雄。

　　那個電腦來臨前的時代，為設計開拓的那代人，都陸陸續續告

別了我們。Jan Lenica、Roman Cieslewicz、Heinz Edelmann、田中一光……，福田繁雄也走了，而我總留著那麼清晰的畫面，一張不知在哪本書中見過的黑白照片，那斜型工作室進門前，一直微微笑著的福田繁雄，眼中閃爍著靈動的光芒。

何見平

2014年秋末柏林

中國美術學院教授　博士生導師

從左至右：何見平，Shigeo Fukuda,
Alejandro Magallanes, Anett Lenz, Rene Wanner, 2006 Chaumont
Photo by Sonny Kim-He

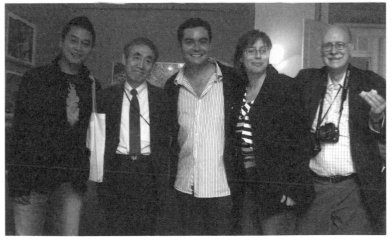

談福田繁雄

李根在

　　記得念高職時價格不菲的日本設計年鑑是最好的參考書，也許是受到日本統治長達五十年的關係，也許是都有使用漢字，相較於歐美設計書籍，日本設計則深深影響著台灣的設計，雖然國民黨政府來台後一度禁止日本相關事物在台灣的合法性，但是日本的pop culture等仍然暗渡陳倉對台灣文化有極大影響，我是透過日本設計書籍開始認識日本設計師們的。

　　福田繁雄先生應該是我剛學設計認識的日本設計師的前三位，龜倉雄策、田中一光先生的作品都是當時耳熟能詳的，但對於福田先生作品的印象卻是感到極為特別的，印象深刻當然是圖案式的表現及運用視覺錯視原理所創作的作品，在那個對平面設計理解尚不清楚的整體環境和教育，福田先生的作品早已經超越平面設計所理解的想像力，不管是立體造型、公共藝術，就像是變魔術般。

　　1989年暑假剛從成功嶺回到台北的隔兩天便跟著學校飛日本大阪，為了就是參加世界上第一次以設計為名的名古屋世界設計博覽會，日本這個對台灣又近又遠的國家，那次的參觀就像是醍醐灌頂般的大開眼界，在用自己僅有的零用錢買了本歐洲出版三國語言的設計師，記得在頂尖設計師的作品集裡介紹十多位設計師中，福田先生是唯一的亞洲人，而這本書陪伴我直到現在仍在我的書架上，而不時地閱讀吸收福田先生的創意。這樣的淺薄的認識，也就僅止於在設計書中看到福田先生作品去認識他，而這樣的狀況卻在2002年當我決定辭掉老師工作到紐約重新開始自己的設計生涯時而有了

與福田先生進一步的緣分。

那年冬天特別冷，至今仍然記憶猶新，是第一次在寒帶地區過冬的經驗，那年雪也下得特別早，在11月1日便下著大雪，2003年1月3日，意外收到一封由美國寄到台灣家裡的信，英文還很差的我幾乎是有點發抖地把內容給詳查清楚，確認是總部在倫敦的Phaidon出版社，正要出版一系列以十位國際設計大師再各自推薦十位設計師的方式收錄總共一百位設計師作品，包含了建築是10X10，產品是Spoon，平面設計是Area等……每位推薦人都會各自寫文談推薦的理由，而平面設計Area所找的十位大師中只有一位是來自亞洲，即日本福田繁雄，而我被他推薦了……那種閱讀完後我幾乎快尖叫的喜悅，那種只有透過書裡所認識的大師要推薦我？他怎知道我是誰？他有看過我作品？這些疑問在腦海中不斷翻轉著，福田先生就像是天邊的一顆星，說是日本設計史上最具國際影響力的設計師也不為過，而被他推薦的並不獨厚日本人，而有一部分是中港澳台的設計師，而我就是那位幸運兒之一，後來收到書看到他寫推薦我的理由，真的覺得臉紅，大致上是說我未來不只是他所期待的，相信也是未來所有人所期待的……之後一直到2007年在古巴世界設計大會才有機會面見到福田先生本人，也才有當面道謝的機會，直到09年一月突然傳來他過世的消息，真是令人難過……。

雖然與他沒有很深的緣，但是從學設計開始到被推薦的緣分和短暫相遇於異國的經驗，這些都帶給我很大的鼓勵和刺激，對於自己在未來能夠大步邁向前走，福田先生，真的謝謝你。

李根在

國立台科大專任助理教授

廣種福田的行者

林俊良

2008年，記得是二月十三日，在東京冷冽的冬日，我和林磐聳老師驅車前往福田繁雄先生上北沢的家中，這是我首次探訪大師的居所。猶記得先生當時親切熱情地介紹他的工作環境與作品，平易近人的態度，沒有絲毫架子，大師風範如沐春風。隔年驚聞大師突逝噩耗，令人惋惜當代設計大師又再殞落一位。今健龍兄囑我寫文，我想就淺談我與福田先生的二三事吧。

錯視魔幻的視覺大師

一九八○年代初，我剛踏入設計的學習初期，當時只是純粹對畫漫畫有興趣，對設計則懵懂無知。在那個資訊貧乏年代，全高雄市大概就只有二家專門銷售設計專業書籍的小書店，各也大約五坪大小。一次翻閱到一本約B4大開本的作品集，看到運用錯視原理所創作的設計作品，有男人和女人的腳不斷重複或交錯所產生的圖地反轉錯覺表現、運用並置混色與群化原則以各國國旗所拼出的蒙娜麗莎——〈世界的微笑〉，我還特地找了一下看是否有我國國旗。書中作品讓我驚嘆活用視覺原理的創意表現，也啟蒙了我對視覺設計的設計觀念。這書封面上的「福田繁雄」四個字，是我第一次見到的福田繁雄，直到2002年台灣海報協會主辦的《海報大師在台灣/福田繁雄》海報展，我才有機會與仰慕已久的設計大師正式見面。

福田在其演講中直言，他受魯賓之杯等視覺錯視原理的啟發，開始他的視覺遊戲的探索，也受艾薛爾（M.C. Escher）和馬格利

特（R. Magritte）等人的影響，對於運用錯視與視覺雙關（Visual Puns）處理空間組織的啟示。福田經由自己的提煉，展現出個人獨特的魔幻藝術風格與創意巧思。

多才多藝的全能高手

正如眾所皆知，福田繁雄是一位擅於運用視知覺心理的錯視大師，他的創意不僅展現在平面設計上，更將其藝術風格應用在裝置、雕塑、產品、公共環境設計上，在在顯現出他多才多藝的全能天份。如咖啡杯系列展現他對咖啡杯設計的豐富想像，用刀叉、湯匙、剪刀、機件、雜物……等現成物所組構投影而成的摩托車、帆船、男女、鋼琴等，更將平面錯視圖形可能成真化為可能，如〈消失柱〉、〈瞭望台〉將艾薛爾的平面錯視作品化為真實立體呈現。

2005年，因進行日本愛知博覽會的考察參訪，順道去了趟東京。福田先生特地在銀座ggg藝廊接待我們一行人。隔日在先生的指引下，我們來到東京台場旁的潮風公園，親眼目睹先生的公共藝術名作〈潮風公園的星期日下午〉。以雙重意象、轉換視點的雕塑創作，呈現一面是秀拉的〈大傑特島的星期日下午〉，一面是〈鋼琴家〉，其作品事實上已是設計與藝術和諧融合的最佳典範。

深奧幽默的人道行者

或許是生肖屬猴的關係，福田很喜歡孫悟空，同時也喜歡蒐集和猴子、孫悟空有關的造型。2008年初訪先生的工作室，他就特別介紹他蒐集的悟空面具、猴子造型。高中時期立志想當漫畫家，在大學時因無相關課程，而在平面設計中融入漫畫式的風格與幽默反倒成了他的個人特色。在生活中他也如孫悟空般生靈活潑像個老

頑童，展現富有領袖氣質的朝氣，作品上更反映出孫悟空七十二變多元靈動的設計創意。福田繁雄的座右銘「遊戲乃工作的本質」，他特別倡導「遊樂心」，他強調「遊樂心即是文化」。因此，他的作品中總是以幽默風趣、詼諧機智的手法，隱含對自然環境、人類和平、文化現象的關懷，並簡潔俐落地運用宛若遊樂嬉戲般的幽默感，表達出難以言喻又發人省思的視覺圖像。〈Victory〉海報作品即他最經典的代表作品，畫面中一顆子彈反向飛回砲管的意象，漫畫式的簡潔圖像表現，言簡意賅，藉以諷刺人類戰爭的愚蠢行為，終將自取滅亡，圖像簡練卻喻意深遠。同樣的手法也應用在〈I'am here〉海報中，畫面中一個人手高舉斧頭砍樹，人的雙腳又與樹融為一體，人身（同時也是樹身）有著剛被斧頭砍過的裂痕，喻意著人類恣意破壞山林，多行不義終將自斃。佛家對好善樂施、引人向善者，以「福田廣種」稱譽其推廣行善的義舉。福田先生透過其視覺藝術，以推廣人類和平與社會和諧的圖像喻意，如同佛家推廣行善的精神。他豐富多元具實驗性的視覺創意，變幻萬千，如同孫行者的千變萬化，並積極遊走世界，散播他的幽默智慧，以大愛精神多次支持台灣設計活動。他是跨越設計與藝術、平面與立體、傳統與現代、東方與西方的當代大師。

2008年首訪福田，在他的工作室中，他拿起桌上日本ggg剛為他出版的《福田繁雄設計才遊記》對著我們說，希望能出版中文版。欣聞磐築創意紀健龍君即將出版台灣中文版，感謝健龍兄為福田先生了去了一樁心願！

林俊良

國立臺灣師範大學設計學系暨研究所教授兼主任、台灣海報設計協會理事長

福田繁雄大師在台灣

游明龍

　　與福田繁雄大師的第一次見面是在2002年的九月底，當時台灣設計界舉辦國際平面設計社團協會(ICOGRADA)之亞洲區域設計會議的歡迎晚會上，我見到景仰的平面設計大師很平易近人的坐在位上，便把準備好的平面雜誌(GRAPHIC)請大師簽名，他很客氣的在以他的獨照為封面上簽上福田繁雄，讓我意外地感受到大師的親切感！隔年年初由當時的台灣海報設計協會林磐聳理事長，邀請福田繁雄大師來台灣舉辦海報設計個展和專題演講，並由全體會員以「向大師致敬」為主題創作海報。活動在台北的師大畫廊盛大舉行，開幕更邀請到行政院文建會陳郁秀主委出席，全國各地遠來睹大師風采的人潮把展覽會場擠爆，協會所出版的大師專輯創下成立以來年度刊物一個月內便再版的紀錄。而台北之後巡迴到台中、高雄等地一樣受歡迎，排隊等簽名的隊伍中，除了年輕學生，更有三、四、五十歲的設計師崇拜者，足見大師的魅力！之後幾年，台南應用科技大學視傳系與東方技術學院美工系及設計團體等，相繼邀請大師來台出席研討會或講學、評審，讓大師與台灣的互動頻繁。大師曾多次說過：自己和台灣設計界很有緣份，雖然在語言、文化上不同，但同樣是設計人，就應該彼此砥礪讓設計更美好。以大師的成就跟地位卻沒有任何架子，平易近人和開朗隨和的真性情以及樂於指導後進的大方態度，讓他每次來台都吸引許多設計粉絲們圍繞在身邊。

　　福田繁雄大師被設計界譽為「錯視魔術大師」，終身從事設

計工作，更有許多膾炙人口的經典作品早已名列設計史冊，大師對全世界設計的影響，和在設計史上的地位早已確立。世界知名的英國設計師艾倫‧佛萊徹曾讚譽福田繁雄說：『他就像幻術師一樣，構築「視錯覺」，像一個夢想家。製造幻覺不一定是拿來欺瞞別人，這也可能是人們潛藏於心底的創作主義，依照自己理想的思路去改變世界的一種表達方式。更正錯誤是科學家的職責，而藝術家的角色卻是追求幻覺。換言之，這就是引導人們用嶄新的角度來看世界。』其實不論是細看大師的設計作品，或是向他學習請益過程中，都可以感受到大師是一位觀察力敏銳、想像力豐富，並深懷人道精神、人文主義的智者。2008年我獲得一次難得的機會，策畫大師的《插畫‧發現‧發想》展，在高雄市立文化中心舉行。該展展出大師不同時期的創作，其中有77個發想草圖組合，全是鉛筆畫的黑白圖稿和設計稿，包括〈勝利VICTORY〉、〈UCC咖啡館〉、〈LOOK看〉、〈1987福田繁雄展〉……等名作的原始草圖。從手繪草圖的演變過程中，可以窺探大師心靈深處的思考過程，和他堅持手工繪圖的生命痕跡。能夠一次這麼大量觀賞到國際級設計大師「博物館級」的珍貴手稿，真的是非常難得的，也見證大師對台灣設計無私的愛。現在這些珍貴的手稿及1750多張的海報作品，將永久典藏在東方設計學院所設立的福田繁雄設計藝術館，這麼大手筆是大師生前慷慨允諾捐贈的，也是日本海外數量最龐大的收藏，遠遠超過大師在日本岩手縣二戶市的家鄉為他所立藝術館的藏量，將是台灣研究創作與設計的最好寶庫。

　　最後一次見到大師是2008的年底，我與何孟穎老師送大師到桃園國際機場搭機回東京。那次他是應台師大美術系所主辦的活動來台，於回東京前安排去花蓮兩天一日的輕鬆旅遊，看看聞名國

際的太魯閣峽谷風景以償宿願，這個行程是多年前講好的。我們一路散步，邊看廣闊的峭立崖壁及景緻清幽的峽谷，邊談大師對台灣設計發展的關心，令我印象深刻。在花蓮火車站等車時，大師把他剛出版的《福田繁雄DESIGN才遊記》簽名送給我，大師還是一樣把我的「游」寫成「遊」字，或許是大師覺得我愚鈍，學不到他的自由自在精神，給我的叮嚀吧！沒想到在機場大廳向大師行禮話別，竟是人生永別！希望大師只是如孫行者一樣，輕輕翻個筋斗飛行千里，去別處散播設計的喜樂，只是暫時離開我們一下。

　　雖然短短數年，但大師在台灣廣種設計福田，影響深遠且風範將永留大家心中啊！

<div style="text-align:right">

游明龍

亞洲大學視覺傳達設計學系教授

註：原文刊載於2010福到心田— 國際海報設計展作品集

《東方設計學院福田繁雄設計藝術館出版》

</div>

永遠的典範——福田繁雄

施令紅

歲末寒風，吹得臺北直打冷顫。福田老師帶著一如往常的熱情與對設計的熱愛，跟台灣設計圈的我們，無私地分享著寶貴點點滴滴。臨別之時，幫他披上外套，他除稱讚我比其女兒還貼心外，並質問為何沒寄賀年卡給他，還沒去他家裡走走？

這似乎也預言著永遠的離別～

每想至此，傷痛的感覺就無法停止！他是這麼一位疼愛與提攜晚輩的長者、前輩。

1932年出生，屬猴的福田繁雄(Shigeo Fukuda)老師，剛出道時與田中一光(Ikko Tanaka)、永井一正(Kazumasa Nagai)、粟津潔(Kiyoshi Awazu)、橫尾忠則(Tadanori Yokoo)等傑出的同輩同期，這些大師們在設計史上，無一不左右著日本設計發展的重要影響力。

在國際上，福田老師堪稱是最能將圖象思考應用於創作表現的設計師。福田老師曾說：「所有事實都存在著許多不同的面貌」，所以他變化多端、非比尋常的視覺創作，宛如孫悟空的活潑百變。作品的創作過程中，往往可由他的多件草稿而見其用功的程度。創作內容幽默，有時又帶著嬉戲諷刺是他的特色之一，往往呈現出單純簡煉，融合現代主義的造形理念和色彩觀，無論是2D或3D作品均表現出多面向的思考與豐富的創造力。主題上，則秉持對人道、自然、世界文化的關懷與視覺感官問題，其作品充滿蓬勃旺盛的創作活力，獨特魅力與迷人風采，讓觀者記憶深刻，發人深省。

自1966年起，在專業上的他參與許多國際性活動與團體，擔任過日本平面設計師協會(JAGDA)副會長、國際平面設計社團協會(ICOGRADA)副理事長、東京藝術指導俱樂部(TADC)理事，也是國際平面設計師聯盟(AGI)會員、漫畫集團(Cartoonists Group)會員、英國皇家藝術協會(RDI)會員、日本設計評議委員會(Japan Design Committee)理事、日本平面設計師協會理事長。作品得過無數國內外大獎，例如：波蘭華沙、加拿大蒙特婁、芬蘭拉哈蒂、捷克布魯諾、莫斯科金蜂、科羅拉多及巴黎……等各地舉辦的設計競賽大獎。在教育方面，1982年獲美國耶魯大學藝術研究所聘任為客座教授，也曾在東京藝術大學設計系擔任客座教授，所擔任過的演講、展演與評審不計其數，其中如擔任1995年的Icograda名古屋世界設計大會的總策劃，其成果展現令人終生難忘。福田老師不僅作品享譽國際擁有極高的評價，也是國際上大家愛戴舉足輕重的設計大師。

　　每每與福田老師碰面，總有許多不同的學習與收穫。他對晚輩的我們總是不厭其煩地分享、教導與提攜。他談及自己的啟發，是由荷蘭畫家艾薛爾(M.C. Escher)的幻覺藝術作品到歐洲中世紀建築的錯視壁畫所影響及反思。對於現代藝術流派如達達主義(Dada)的「現成物」(Object)與反諷手法，或超現實主義(Surrealism)專家如：達利(S. Dali)、馬格利特(R. Magritte)運用「視覺雙關」(Visual Puns)的處理，他都細數家珍，讓我沈浸在他廣泛而多樣的創作思考裡學習吸收。多年來往返台灣頻繁，他除了在屏東設置海外第一件立體雕塑作品外，更在南台灣成立了典藏畢生重要作品與出版物的福田繁雄藝術館，讓幸運的我們，擁有他最豐富的設計經驗、知識與傳承的教育種子。

福田老師的驟逝，讓尊敬他、愛戴他的人至今仍依依不捨。思念時，每每浮現他對我的鼓勵與認同，彷若老師仍在身邊耳提面命，邊說邊畫著他代表男女雙腳圖地反轉的圖像。我想紀念一個人，最好的方法就是將其精神傳承延續下去。希望借此書能扮演這重要的角色，讓福田繁雄老師的精神永垂不朽。

施令紅

臺師大設計系教授
ICOGRADA世界平面設計社團協會副主席2011-13

遊戲於錯視藝術的日本平面設計教父

磐築創意 總編輯

　　擅長遊戲於圖地空間所產生的視覺錯視藝術與設計的福田繁雄先生，可說是與台灣有著最深厚關係的日本設計大師。他不僅參與了許多華人的設計會議與活動，更將他畢生創作的一千件作品捐贈給在台灣特別為他所成立的「福田繁雄設計藝術館」。而這本《福田繁雄才遊記》書名的靈感便來自《西遊記》。「西」與「才」在日文裡發音相同，透露出福田先生幽默的遊戲心，更是展現出他特有的才氣。

　　福田先生的設計是簡單平實而不炫技，且富有意義與饒趣的。在當今電腦時代裡，每個設計師都精通Adobe，甚至有以追求使用最新版本軟體來證明設計技能的迷思。然而，善用電腦就等於擁有高強的創意設計能力嗎？那麼，對不倚賴電腦僅以手做方式來完成設計構想的福田大師，恐怕要感到折服和不可思議了！不管用什麼樣的方式去執行，創意思考永遠是最重要的。就平面設計師而言，電腦應該只是一種輔助工具，沒有好的創意和美學也無法在高級的電腦螢幕上精彩顯現的。

　　而在構想設計過程中，存在著許多可能，就如同福田先生說的：『第11個idea才是真正的idea』。往往不夠經驗的設計師，在想到第5個創意時，便腸枯思竭，還有才想到一兩個idea就覺得已經很棒的。於是，很可能發生「撞衫」idea雷同的狀況，那並不是因為抄襲，而是真的碰巧而已。但為何會那麼巧，畢竟一般而言，在剛開

始腦力激盪時，直覺會想到的，往往是每個人都會想到的。設計不能只有天份，還要努力地學習、經驗累積與自我的堅持。福田先生的『還沒還沒』是很值得我們在構思創意過程中學習的一種精神。

「平面設計教父」福田繁雄的遊樂設計生活態度，透過他有趣幽默的圖像設計，隱藏著對世界周遭的關懷，並傳達給觀看者許多不同角度的思考空間。

磐築創意引進出版的設計大師系列叢書，目的便是希望大家能透過設計大師的創作理念去體會他們對設計的思維、觀點、態度和經驗，並學習之，且化為台灣設計邁向未來的養分。

王亞棻
2014冬季于溫哥華

福田繁雄 設計才遊記
Shigeo Fukuda Design

著者：福田繁雄 Shigeo Fukuda ／ 日本國際知名平面設計、錯視設計大師

Book Design by Chi, Chien-Lung 紀健龍
中文版出版策劃 / 總監：紀健龍
譯者：張英裕、張貞媛
文字潤校：王亞棻、紀健龍

發行人：紀健龍
總編輯：王亞棻 Tiffany Wang
出版發行：磐築創意有限公司 Pan Zhu Creative Co., Ltd.
　　　　　www.panzhu.com ｜ panzhu.creative@gmail.com
總經銷商：龍溪國際圖書有限公司
　　　　　新北市永和區中正路454巷5號1F ｜ Tel: + 886-2 -32336838
　　　印刷：國碩印前科技股份有限公司
　　　初版 一刷：2015.07　　定價：NT$555元
　　　ISBN：978-986-81292-8-3

福田繁雄 DESIGN才遊記
福田繁雄 著
日本語版發行人 / 公益財團法人DNP文化振興財團
無斷複製不許可
Copyright © 2015 Shigeo Fukuda / DNP Foundation for Cultural Promotion
Original Japanese language edition published in 2008 by DNP Foundation for Cultural Promotion
All rights reserved.

福田繁雄設計才遊記 / 福田繁雄著；張英裕, 張貞媛譯.
　 -- 初版. --[桃園市]：磐築創意, 2015.02
　　面；　公分
　ISBN 978-986-81292-8-3(平裝)

　1.平面設計 2.作品集 3.藝術評論 4.文集

　964　　　　　　　　　　　104002436

日本知名g g g設計館──設計叢書　　　磐築創意嚴選 值得閱讀收藏

磐築創意
嚴選引進設計觀念好書

向大師學習系列 ＞ 販售中

原研哉 現代設計進行式 ｜ 原研哉（設計中的設計 國際珍藏版）

龜倉雄策 ｜ 日本現代設計之父 龜倉雄策（日本現代設計的開端）

新 裝幀談義 ｜ 日本書籍設計大師 菊地信義（書籍設計的講義）

永井一正 ｜ 日本知名設計大師 永井一正（大師的設計觀軌跡）

福田繁雄設計才遊記 ｜ 日本錯視藝術設計大師 福田繁雄（大師的遊樂設計觀）

設計訪談系列 ＞ 販售中

京都的設計 ｜ 日經設計（訪談日本京都文創成功產業）

以上書籍歡迎至各大連鎖書店、網路販售選購！

學生團體購買，享有特惠價！
請直接洽詢總經銷商 ＞ 龍溪國際圖書有限公司
新北市永和區中正路454巷5號1樓
TEL ＞ 02-32336838